# 指 揮 手 冊

The Conductor's Handbook

Leonard Atherton / 著
呂淑玲、蘇索才 / 譯

# 原　序

　　指揮樂團需要有清楚的打拍技巧，以便表達出音樂的內涵，而且也需要讓樂團有安全感。在多年指揮經驗的基礎上，我發展了我最初從皮耶‧蒙都（Pierre Monteux）的學生喬治‧赫斯特（George Hurst）那裡學到的技術理論。在英國倫敦市政音樂廳音樂學院（Guildhall School of Music）所舉辦的大師班期間，指揮家赫斯特傳授他的中心拍點概念，即聲音開始的那個點；並在指揮過程中，使用重力原理。

　　教授指揮課程，是我在州立博爾大學音樂系的職責之一。學生學習的內容包括演奏、教學、錄音和其他相關的音樂內容，我們必須把許多訊息快速而有效地傳授給他們。對於那些將要從事教學工作的學生們，知道如何指揮是很重要的，因為指揮將是他們主要的音樂活動之一。我教授強調中心拍點的指揮技巧，是因為它很清晰，而且節奏完整、一致；它的每個指揮動作都建立在上一個指揮動作的基礎上，學生在很短的時間內即可掌握此技巧。

　　這本手冊，在過去幾年間陸續增加一些內容，現在則以中文呈現。非常感謝呂淑玲小姐，當她在攻讀博士學位（主修管絃樂指揮）期間，她有極高的興趣在探討指揮的技巧上。

　　我希望這本書所涵蓋的內容，是具有知識性的、有幫助的、實用的。技巧是實現目的手段；沒有技巧，目的會有缺

陷。同樣的，只有技巧而沒有音樂藝術，也不會有藝術上的成就。我已親身注意到許多音樂家，無法將他們的研究成果、音樂藝術或他們最拿手的樂曲，介紹給觀眾。這本書謹獻給那些音樂家，希望他們能從中得到幫助；並使他們的技巧，得以準確地反映他們心中所要表達的想法。

Leonard Atherton

# 譯　序

　　當我在美攻讀博士學位時，即使課業相當繁忙，我還是去旁聽艾瑟頓教授在大學部所開的指揮法的課。當時的上課型態是採小班制，每個學生帶著自己的主修樂器，配合教材上經過改編的譜例，在艾瑟頓教授講解完指揮的基本概念後，學生一個個前來實際操作。這本《指揮手冊》即是艾瑟頓教授上課時所講授的內容，基於版權的問題，書中所有的譜例，在此並未載入。

　　作者所強調中心拍點（focal point）的打法，無論是在線條或方向上，均是相當簡化，因此初學者可以很快進入狀況。然而，在我連續幾個學期觀察下來，中心拍點的打法除了易學外，最重要的是它可以發展出無數的打拍模式；尤其是指揮歌劇中的宣敘調或是現代音樂，給出的訊息簡單而清楚。

　　指揮不應只是個打拍的機器，什麼是作曲家所要傳達的訊息，在指揮之前就必須要能瞭若指掌。本書的「讀譜」單元，提供研究總譜時的一個基本方向，讓我們在面對複雜的總譜時，知道如何開始；至於「排練」單元，則是作者的經驗之談，內容相當實際；「與合唱團合作」部分，書中所提的重點，對於一個沒有聲樂背景的指揮，作者也提供一個基本的藍圖。由於本書並無實際的譜例，我寫了一篇「複拍子的指揮應用模式」放在附錄部分，希望有助於讀者了解書中「進階的打

拍應用模式」單元裡所提的概念；更重要的是，在充分了解中心拍點的原理後，知道如何靈活應用指揮打法，去表達各式各樣的音樂。

感謝好友蘇索才共同參與本書的翻譯工作，也謝謝閻富萍小姐對本書的精心編排。「指揮」本身有很多是「觀念」上的問題，期望此書對於指揮學習者，有所助益。

呂淑玲

# 目　錄

# 第一部分

## 指揮技巧

# 基本技巧

#  指揮背後的物理原則

　　中心點（focal point）打法的指揮技巧，是基於以下幾個基本前提總結出來的。這幾個基本前提（每拍由三個部分組成）主要包括：

　　a.**預備**部分。
　　b.**拍點**部分──標示拍子開始的點。
　　c.**反彈**部分。

　　這三部分其實也貫穿在許多的體育活動中，如揮高爾夫球桿、打網球或踢球，「拍點」是指拍桿或腳接觸到球面的那一點。在指揮中，「拍點」則指讓樂團開始「發出聲音」的瞬間。

　　為了能給樂團一致性的節奏與清楚的指揮，打拍時應注意到：

　　a.從預備到拍點的時間等於從拍點到反彈的時間。
　　b.所有的拍子都從同一拍點經過。

每項體育活動都有兩個特點，分別是緊張與放鬆。

與其他音樂活動一樣，指揮本身也是一種體力活動；所以，基本的運動規則，同樣可用於指揮上。指揮也應該像運動員一樣，做到身體各部位的協調和充分的準備。當然，除了掌握運動技巧以外，身為音樂藝術家，還要考慮到智力和情緒方面的要求。

好的運動員總對他們的體育能力，常常進行非常精細的科學分析，用來解釋為什麼一個運動員比另一個運動員跑得快。這種分析也可以幫助其他運動員，以便能更好地利用時間。一位優秀的音樂家，也想把他們的技巧傳授下去。他們的演奏有如運動員的比賽，必須顯得自然和放鬆。這中間，自然有一些技巧必須掌握。一旦掌握了這些技巧，就可以把精力放在音樂的表達上這方面。

一個有效率的指揮，應該知道如何把適度的緊張和放鬆傳遞給樂團（過度的緊張，會導致演奏聲音有壓迫感和造成團員的痛苦）。通常年輕的音樂家都有這個問題，當這些症狀出現時，缺乏經驗的指揮會加倍地去校正，導致問題更加嚴重。解決的方法，即是藉著更多的放鬆來讓它「輕起來」。

適度的緊張和放鬆，是基於指揮已了解作曲家的要求，而產生出來的詮釋。團員應該能清楚地看出哪些地方需要緊張，哪些地方需要放鬆，並做出適當的反應。

因為指揮是一項體力活動，習慣使用左手的人，應該用左手來指揮；沒有人會要求一個用左手打網球的人，改用右手來

打球。有一種膚淺的結論，認為指揮著重的是拍子的方向，而不是指揮背後的物理原則。但是，一個用右手執拍的網球運動員的手，和一個用左手執拍的網球運動員的手並無兩樣。兩者有著相同的物理現象；所以，這本書同樣適合於用左手指揮的人，只是所列的圖例，需要用相反的方向去看。

　　指揮的姿勢和站立的姿勢同樣很重要。兩腳不要平行分開，因為這樣身體不容易平衡，膝蓋部分也容易受限。站立時，指揮棒下的腳略前於另一腳（在較前方的腳的腳後跟，應該平行於或稍前於後面位置腳的腳指頭）。有時身體重心往前移，後面位置的腳的腳後跟，幾乎是離開地面的。這樣的位置，能讓身體可以很靈活地移動，並且膝蓋部分也不會受到限制（有時在特別緊張的情況下，膝蓋部分是無法活動的）。如此一來，身體站穩了，指揮棒才能拿穩。

　　指揮的站立姿勢，與日常社交行為同樣重要。畢竟指揮是一種體態語言，身體位置若過分前傾，容易導致壓迫感或威脅到坐在前面的團員；身體過度往前傾，也是內心緊張的外露。自然地站立或站「高」，可以顯示出指揮的自信；反過來，若身體過度往後傾，會促使團員身體往前傾，以填補指揮身體往後傾時，多出來的指揮與團員之間的那部分空間。

　　站立姿勢，同樣會影響到團員的反應。身體偶爾往前傾，可以喚起表達強烈的「情感」；但是使用過於頻繁，也會讓人感到乏味。自信的直立站著，會使團員覺得他們是在一個好的指揮之下。有時音樂需要拉長音，身體適度地往後傾，可獲那

種效果。基本的直立姿勢，幾乎可以滿足各種指揮要求。至於
其他站立姿勢，應該在指揮處理某些特殊樂段時，因正常姿勢
無法傳達出他所要的聲音時，才偶爾用之。

在許多情況下，指揮無法配合本書中的規則，主要是基於
樂譜本身的要求、團員本身的問題，以及排練場地的實際狀
況。但是，正確理解這些指揮技巧中的邏輯，是一位指揮在指
揮樂團時，產生自信的必備知識。理解了指揮背後的原理，你
就可以找到合乎邏輯的解決方式，來處理總譜上所發現的任何
問題。

# 2 指揮中的重力原理

　　在所有體力活動中，「效率」是指用最少的精力完成一項工作。過多的精力，會造成浪費；反之，精力不夠，則達不到預期的效果。有效率的指揮技巧，可使指揮者連續指揮數小時，不致因為體力疲勞，而使音樂活動受到影響。有效率的指揮技巧，也能讓你把心思集中在音樂的詮釋中。

　　為了達到最高的效率，有意識地使用重力原理，可使指揮者用最少的體力來完成許多事情。一開始，這種原理讓人覺得難以理解，因為它「太簡單」了，大多數人都有著錯誤的印象，認為指揮是一五一十地透支體力。外在的印象與內在的真實性不同，這種情形其實也發生在許多方面。

　　重力原理，貫穿於每拍的預備拍的基本技巧中。正如以下幾章所顯示的那樣，這些預備拍的方向總是向下的。使用這種自然的物理原理，和適當地控制能量，會使指揮看起來很自然；否則，團員就無法領會，指揮要他們做什麼。

　　物體是靠兩種方式而移動的：人工施加的力或自然重力。例如，你手上抓著一個球，你可以用力把它扔到地面，或讓它自然

地落在地面。你可以選擇其中一種方式,或者如果你想讓它降落得比只靠重心的方式快一點,就必須兩種方式同時併用。

　　現在感覺一下引力的重量:將右手臂向右平伸,與身體成九十度。在空中停留久些,你就會感到肌肉在用力支撐手臂的位置。重力迫使手臂朝下壓,而肌肉則用力將手臂向上提。

　　現在,手臂不得彎曲,突然放鬆肌肉,讓它落下來。隨著手臂的落下,指尖會帶出一個四分之一圓的弧度,並且手掌會拍打到腿面;這和踩刹車的情形一樣,都會有這些物理現象發生。

　　如果你按著這些指令去做,你會感到手掌的拍力。你也會驚奇地感受到,那種不用半點力的自然力量。在指揮技巧方面,這種自然力量的運用是最重要的。

　　另外一種自然現象,是由於中止重力的吸引而產生的。在處理拍子的反彈部分時,就可知道它的重要性。現在感受一下這種效果:把右手臂向前伸直,抬高四十五度。記住,必須突然放鬆肌肉,並且手臂不得彎曲,這時手就順勢落下。現在,讓手臂自由落下到大腿那裡,然後突然停止。這種停止,需要大量的肌肉運動,以致即使在落下時並促使運動停止後,肌肉的張力會使你的手向上微微拉高,這就是節拍中的反彈。

　　在指揮動作中:

手臂的自然落下,稱作**預備拍**。

自然落下後的突然停止的點,稱作**拍點**。

由突然停止引起手的回升,稱作**反彈拍**。

# 3 指揮棒

　　不拿指揮棒指揮，有時也很盛行。有些樂章不用指揮棒，可以把音樂性帶得很好。對於一個室內的小型合唱團，也沒有必要使用指揮棒。但是，在音樂場景需要指揮棒的情況下，有些指揮仍然不使用指揮棒，原因是要讓指揮棒拿得舒服，必須花很多時間。這些人只是因為不願意克服自己的困難，卻永遠讓樂團造成更大的困難。

　　長度在十二到十六英吋之間的指揮棒拿起來最順手，因為它適用於一般身材的指揮，並考慮到音樂廳的大小、演出團體的大小和作曲的風格等因素。一般來說，如果這些因素的規模小一點，指揮棒也相對地短一點。

　　練習一下基本的拿棒方法：將手自然放在大腿一側，手指內彎，好像在輕輕地握一粒網球。保持肘關節穩定，把手伸向前方，用另一隻手，將指揮棒放在拿棒該手的食指關節上，而指揮棒的根部應放在大拇指下。指揮棒的方向是向前朝外，而不是與身交叉；假如有必要的話，可以改變手腕的角度來完成以上的動作。手肘要能夠移動，不要緊貼身體，並且檢查指揮

棒是否仍指向前方。

現在用另外一隻手，輕微地破壞指揮棒的平衡感，這時指揮棒就會向下落下。拇指輕輕握住棒身，如果因為棒根太長，或棒身太長或太重，而導致指揮棒不能自如地移動，則需要更換另一根指揮棒。

利用手腕的轉動，來驅使指揮棒上下移動。手腕的使用，有如在開門時的動作。儘量使用最小的腕力，感覺一下指揮棒，讓自己有如鐘擺般地移動；指揮棒愈是靠它自己來運動，指揮需要花的體力就愈小。在一些較重的經過樂段，例如沉重有力（Pesantes）的部分，可以試著將手掌朝下。

練習手腕的運動，可以將手臂放在桌面上或其他平面上，讓手腕靠在平面邊緣。手拿指揮棒，這時手臂並未從桌面移高，用手腕驅使指揮棒做全方位的移動。

這種練習，可以確實地把手腕當成軸來使用。

使用指揮棒有兩個主要目的：

a.指得清楚。

b.表達層次。

指揮棒的棒尖，比手指更準確。為了使指揮棒達到清楚的效果，它要在「自然」的空間內活動。建立這樣的空間，可按下列的步驟去做：

1.手不用拿指揮棒，站在鏡子面前，手做上下移動；向上移

動不要超過眼睛，向下移動不要低於腰部。用一片膠帶把
上面和下面的點，標示出來。

2. 在兩點的中間畫上一個十字，兩手臂離十字的距離要相
等。把左、右兩邊的點，標示出來。

3. 手拿指揮棒，做上下運動，勿使棒端超過標出的點。

4. 重複同樣的練習，方向從左至右。

這時你會有一種受到限制和壓抑的感覺，要允許這種感覺
存在，並使它變得自然；不使用指揮棒，也要能達到這種看起
來自然的效果。指揮棒是手臂的不自然延伸，所以揮棒自然需
要棒尖在限定的自然區域內活動。

揮棒的手臂有三個支撐點：肩膀、手肘和手腕。在不使用
指揮棒的情況下，最細緻的工作是用手腕來完成的，手肘做一
般性的工作，而肩膀則用來做強調的效果。

用了指揮棒，軸點就要發生變化。先前在手腕做的工作，
現在由食指關節上部完成；先前由手肘做的工作現在由手腕來
完成；而先前由肩膀做的工作現在則由手肘來完成。這樣就可
把肩膀留出來，以備做大動作時使用。

在使用指揮棒時，棒尖必須起引導作用。若把拍點落在手
腕上或手肘上，而指揮棒無法準確地跟從，是最容易造成混淆
的。所以，把棒尖看作是引起各種動作的源頭，而不是跟隨手
腕運動，或其他軸點運動的伴隨動作。

爲了強調某種效果，棒尖可以在自然界限以外的區域活

動；這一點可以透過鏡子來示範：站在鏡前，手握指揮棒，重複上面的動作，讓棒體延伸到最大處。觀察指揮棒覆蓋的區域。現在，將覆蓋的區域逐漸縮小，直到劃定的自然界限。

在舞台較大、團員遠離指揮的情況下，大範圍地使用指揮棒，會起擴大的作用；從遠處來看，這個動作看起來仍很自然。要小心的是，位於近處的團員，會對大的拍子反應過度，以致演奏聲會很大。這時，指揮則可以告訴他們含蓄些，因為大力揮棒，是為了協助位於遠處的團員。打出大的拍子，也用在特別強的段落。每個活動，都從棒尖開始。如果是要展現很重要的關鍵地帶，軸點可以延伸，甚至超過肩膀以外。在某些情況下，指揮棒用力很大，可以帶動身體左右運動，可以使軸點移到臀部，甚至可以抬高腳尖或離開地面。

從鏡中觀察，讓棒尖做最小的上下運動。接著用腳尖站立，將棒尖朝向空中，盡力伸直手臂，然後再將手臂放下，棒尖將指向地面。按照同樣的步驟，做左右運動，幅度由小至大。你會發現，指揮棒的活動區域其實是很大的。要記住，超過邊界的活動範圍，是為了取得某種特殊的效果；但仍不要忘記，用最小的動作，取得所要的結果。

一般說來，棒尖要始終高於腰圍，也應和譜架保持一定距離。譜架的高度要適當，使指揮能在伸手時，可以全然地延伸手臂，並且自如的翻譜。另外放樂譜的譜架不要翻轉過來；因為支撐樂譜的凸起面，會造成指揮和樂團之間有一牆之隔的感覺。有人認為把譜架轉過來，如此可以使指揮翻譜容易些。

事實上，這樣做並不會使翻譜容易，反而會產生讓總譜容易滑落的問題。

記住，指揮棒的平衡感，讓指揮棒順著重心而自然地落下，而棒下降的速度要緩慢。使用手腕，可以阻止棒的下落和棒的反彈方向。這種現象，也引出其他幾條自然規則：

a.預備拍，是加速的。

b.反彈拍，是減速的。

這些規則與其他規則一樣，是爲了音樂或技巧上的原因而修改出來的。你將注意到，保持一定不變的速度會有做作的現象，而且沒有感受到「必要性」；沒有這些預備拍、反彈拍，團員會覺得不安全。

所以，儘管拍點來自固定的地方，指揮棒在到達每個拍點之前或之後，是會改變速度的。試著想想看，把球直直地往空中丟，會產生什麼現象呢？它離開手時，本身還有能量；但由於重力的作用，會馬上開始降低速度。在到達最高點時，球會「停」下來，並開始降落，而且以逐漸加快的速度進行。

這個「停」點，是很重要的指揮技巧之一。

c.每個預備拍，開始於「休息」。

d.每個反彈拍在「休息的點」上完成，因爲預備拍是加速拍，反彈拍是減速拍。

e.棒尖在拍點時，移動速度最快。

指揮中的一個主要問題，是使用幅度很大的打拍模式，這種方式導致團員工作超時、聲音粗糙，以及嚴重的音準等等，產生一些無法避免的問題。指揮在樂團面前要顯得自然，這比自己一個人感覺自然要更為重要；隨著經驗的累積，信念的建立與自信心的增強，不自然的感覺會被自然的感覺所取代。其實，高爾夫球桿和網球拍也是手臂一種不自然的延伸，需要練習和時間，來達到預期的效果。

在指揮進行中，合適的站立姿勢和適度地使用引力原理，可節省很多能量。胳膊的正確放立姿勢，特別是揮棒手的放立姿勢，能夠進一步地節省能量。許多人在孩提時代做過這種練習，它對指揮家同樣有用。

靠近一扇固定的門或牆站穩，揮棒手的背面貼在平面的門或牆上。逐漸給手施加壓力好像你要從牆上穿過一樣。三十秒後，轉身背對牆面，讓揮棒的手自然向上彈起。注意，不要有意識地控制它。有些人的手會升高許多，甚至有些人的手會高於肩膀！對許多人來說，手會落下而和地面平行。這是最完美的指揮姿勢，因為這樣放手也不覺得費力。記住這一點，你的手在需要時，就會很快地進入「狀況」。在下一要點中，則探討需要用上一點力氣，才能完成的動作。

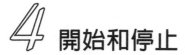 開始和停止

## 開始

音樂的速度，從指揮棒離開拍點，經過反彈拍（半拍）和預備拍（半拍），到再回到拍點；這一段所用的時間，即等於該音樂的速度。

上起拍（upbeat），圖例如下。

圖一

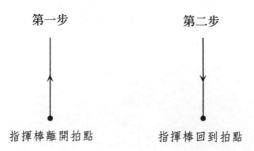

　　基本上，上起拍為有效拍，表示單純的開始。然而它或許缺乏鼓舞，因此樂團可以有足夠的時間反應，去發出聲音；但樂團卻沒有足夠的時間去思考音質的問題。這時，預備拍之前的動作就很重要：指揮做出準備好的姿勢，帶出拍點的位置，然後指揮棒輕輕離開拍點，如圖二：

圖二

指揮棒在拍點　　　　　指揮棒離開拍點、停止

　　指揮棒停止，直接回到拍點，如圖三；然後以「原速」（in tempo）給一個完整的上起拍，這附加的小動作對開始不足一拍的音樂很有幫助。

圖三

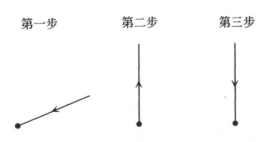

第一步　　　　第二步　　　　第三步

# 停止

有兩種基本結束聲音的方法，分別是「強烈型」和「細膩型」。

「強烈型」是停在下一拍的拍點處。

「細膩型」是劃個小圈在反彈拍的上端。之前提過，指揮棒在反彈拍的結束處，是處於停止狀態。為了有這個「收」的動作，這停的點產生另一個新的拍點。這新的點的位置在特殊情況下是很有用的，在下面幾章將會有更詳細的說明。

觀察此動作：上升時速度減慢，前往最高點時速度增加，直到新的拍點，並產生小的反彈（如圖四）：如果必須斷然地收掉，就不必有第二個反彈。

圖四

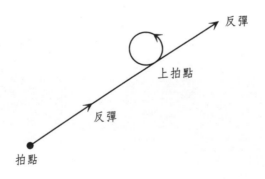

在反彈的尾端收掉

反彈

上拍點

反彈

拍點

　　指揮棒應該結束在有利位置，以便能不費力地開始下一個動作。不要因為有了新的位置，而多做了些不必要的動作。

　　要切記，始終讓指揮棒結束在能舒服地開始下一個動作的位置上。

# 5 一拍打法

從某些方面來講，一小節一拍的打法是相當困難的。最基本的技巧，也是最簡單的技巧；但這種簡單，也會引起打法的不精巧。

一小節一拍的打法是從拍點提拍，然後又回到同一拍點，如圖五。

圖五

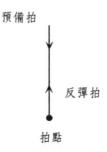

指揮棒向下的動作，無論是何種拍號，即表示每一小節的開始。團員也用這個動作，來算休息的拍數。往下打拍的動作，必須隨時都很清楚，這是很重要的。

　　往下打拍是最強烈的物理動作，這也說明通常爲什麼用往下打拍的方式做爲第一拍和小節中最強拍的打法。

　　如果有獨奏樂段，而伴奏部分只是偶爾出現，這時可以用很小的動作往下打拍。這種動作稱爲「標識」。因爲指揮不要打擾觀眾在專心欣賞獨奏的演出，因此這個動作觀眾不一定看得到；打出「標識」的同時，是讓團員知道每一小節的經過情形。至於這個「標識」每個演奏過的節拍，它可以每拍都顯示出來，也可以把幾拍合在一起「標識」。

# 6 二拍打法

　　二拍打法，是建立在任何一種拍號的最後一拍的標準打法上；上起拍打法在此是指第二拍，如圖六。

圖六

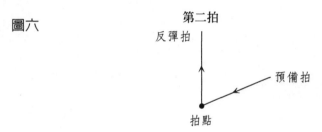

　　反彈拍產生了第一拍的預備拍，同樣，第一拍的反彈產生了第二拍的預備拍，如圖七。

圖七

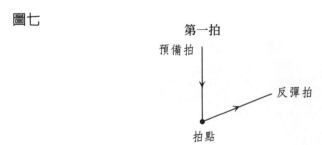

# 7 三拍打法

三拍打法,與其他打法(除了一小節一拍)一樣,也是採用最後一拍的標準打法,如圖八。

圖八

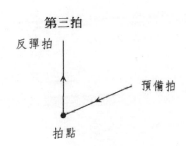

第三拍
反彈拍
預備拍
拍點

因為現在拍點的位置,和第三拍預備拍拍點的位置已經確定;所以,第二拍的方向即可確定。

因為第二拍的反彈方向,結束在第三拍的預備拍上;所以,第二拍的預備拍開始於拍點另一方向的等距離處,如圖九。

圖九

第二拍

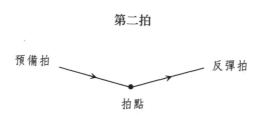

預備拍　　　　　　　　　　　反彈拍

拍點

　　要找出第一拍是很簡單的事，因為第三拍的反彈拍結束在
高點，第一拍的預備拍只能是向下打出並回到拍點。從下圖就
可以看出第二拍是從哪裡開始的；第二拍的位置，決定第一拍
的反彈拍位置，如圖十。

圖十

第一拍

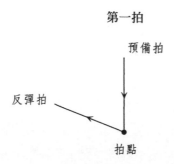

預備拍

反彈拍

拍點

# 8 四拍打法

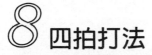

　　四拍打法，在節奏上通常是設計爲強—弱，強—弱。雖然這種分析很簡單，但姿勢要按這一方式去做。圖形是從標準的最後第四拍列出，如圖十一。

圖十一

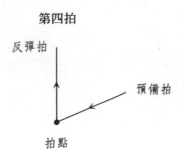

第四拍

反彈拍

預備拍

拍點

　　因爲第四拍的預備拍的開始動作已經確定；所以，第三拍的反彈拍方向就很明確。因爲每拍的距離均等，第三拍的預備拍可以從拍點的另一邊標出，如圖十二。

圖十二

第三拍

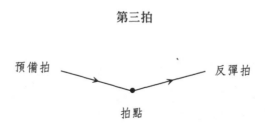

預備拍　　　　　　　　　　　　反彈拍

拍點

第三拍現在已經定下，它是強拍的方向，必須加點力打出。第二拍的方向可以從第三拍開始的地點（即是第二拍結束的地方）判斷出來。因此第二拍的反彈拍可以確定下來，再按照等距離原則，預備拍也可確定下來，如圖十三。

圖十三

第二拍

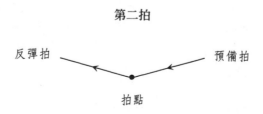

反彈拍　　　　　　　　　　　　預備拍

拍點

最後，僅剩下第一拍要完成。它開始在第四拍的反彈的結束地方，再移到第二拍的預備拍之前，如圖十四。

圖十四

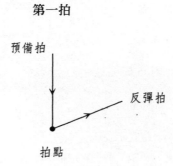

第一拍

預備拍

反彈拍

拍點

# 分割拍

#  一拍分割為二的打法

　　分割拍的技巧，常用在速度較慢的音樂，此時如果只打出「主」拍，速度會顯得很慢，而且會造成較不容易準確地表達音樂與控制音樂。但是，一個沒有經驗的指揮，可能會過於頻繁地使用分割拍。基本上，主拍應該儘可能地要明確地交代出來。

　　不可以因為感覺打起來較容易些，就用分割拍的打法。因為打分割拍時，打出來的拍子比平時要多二至三倍；而且有時一些較不重要的音符和和聲，可能因採用分割拍的打法，而容易產生過度強調、重視之感。但是「主拍」這個術語，並不意味其附屬的拍子在音樂上不重要，我會提到這個術語，只有在解釋、說明時才用。

　　所有分割拍的打法，主拍一定要清楚。用預備拍的方向來表示主拍，用主拍反彈拍的方向來表示「＋」，這樣就形成所謂的分割拍。

　　當主拍的反彈拍沿著預備拍的路線返回時，注意高度要低一些；換句話說，「＋」的預備拍落在拍點時，好像是主拍預

備拍的縮小形式。

　　這個分割拍的技巧，使用了反彈拍的重力原理。當球落在地面時，速度會逐漸加快，待接觸到地面後，會發生反彈，這中間有能量的消耗。由於引力的作用，回彈上升的球，永遠達不到釋放時的高度。

　　讓指揮棒順著同樣的路線，產生落下和反彈的動作。使用上一章所示的四拍打法中的每拍的預備拍，來練習主拍的反彈拍打法。

　　圖十五至圖二十顯示三拍子分割拍的打法。

　　打分割拍時，必須更費心地控制，因為兩種拍子的幅度大小不同。以三拍子的分割拍為例，要有意識地控制小拍的幅度，使其不要過早落在「＋」的拍點上，或到達反彈拍的頂點時太晚。

　　指揮要小心地使「＋」的反彈拍速度不要太慢，因為「＋」的預備拍很小，要使用一點體力把指揮棒運行到主拍的反彈拍末端。因為分割拍拍點的引力很小，要費心地完成指揮棒的下一個動作。

圖十五

第一拍

預備拍

自然回彈高度

反彈到

拍點

圖十六

第一拍的分割拍

預備拍

反彈拍

拍點

圖十七

第二拍

預備拍

反彈到

拍點

圖十八

第二拍的分割拍

預備拍

反彈拍

拍點

圖十九　　　　　　　　圖二十

第三拍　　　　　　　第三拍的分割拍

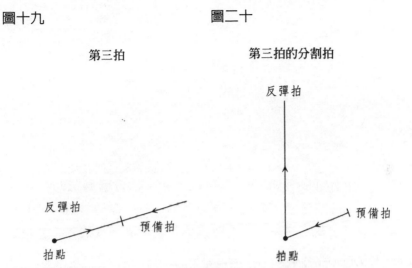

# *10* 一拍分割為三的打法

　　一拍分割為三所完成的方式，和一拍分割為二的打法相同。一拍分割為三有兩次反彈拍，第一個反彈拍要給第二個反彈拍留點空間。同樣可採用球落地的物理原理來解釋，如果球落地時要反彈兩下，第二個反彈肯定沒有第一個反彈高。

　　很明顯，指揮需要更多的控制，因為有三種不同的拍子幅度。

　　在三分法中，如果按照分割拍技巧的邏輯，這種三分法的打法，並無法很富有音樂性地進入下一小節的第一拍，它純粹是為了表達音樂進行上的基本需要。為了克服這個「不具音樂性」的情形，要使用「法國式六拍」打法中的第二部分。這種打法可產生一種控制感和流線感，在下一章會有詳細的介紹。

　　至於一拍的分割拍與二拍的分割拍，對於這些節拍繼續再分割，會有一種「緊繃」或「缺乏流動」的感覺。雖然就邏輯上來講，前兩章講的原理是正確的，但在實際操作上，若能按照下面的規則去做，節拍會有一種「開放」的感覺。

　　在一小節一拍中，如果要分割為二時，使用「兩拍打

法」；如果要分割爲三時，使用「三拍打法」。

　　在一小節二拍中，如果要分割爲二時，使用「四拍打法」；如果要分割爲三時，請見下一章。

# *11* 法國式六拍和一般六拍打法

根據音樂和速度的不同要求，六拍子打法有兩種方法。

它們是法國式六拍打法與一般六拍打法，見圖二十一至圖二十四。

圖二十一

**一般兩拍打法**

一般兩拍中的第一拍

圖二十二

**法國式六拍**

同樣的拍子方向，但加上分割

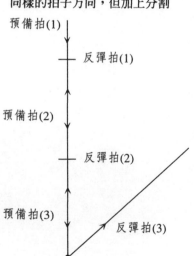

圖二十三　　　　　　　　　圖二十四

一般兩拍中的第二拍　　　　特殊模式

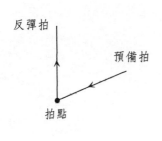

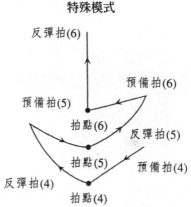

　　圖二十一和圖二十三是一般的兩拍打法，圖二十二和圖二
十四是法國式六拍打法。

　　法國式六拍採用了拍點的移動；在上圖中，拍點是朝垂直
方向移動，由等距離的預備拍和反彈拍，通過曲線運行而完
成。反彈拍上升的弧度比預備拍要大些，因此到達一個高度
後，預備拍就可順著降落。

　　一般六拍打法，融合了主拍打法和偶爾使用的分割拍打
法。這個一般六拍打法和觀念很重要，它主要適合於慢節奏的
不規則音樂。

　　在六拍打法中，通常是兩組強／弱／弱的組合。法國式六拍源
自一般兩拍打法的方向和一拍分割為三的打法技巧；一般六拍打
法，源自一般四拍打法的方向和兩個一拍分割為二的打法技巧。

　　一般四拍子打法，主要在第一拍的斧砍拍（ax-chop）和第

三拍的空手道拍（karate-chop）上施力。在六拍打法中，重拍是落在第一拍和第四拍。空手道拍相較於四拍打法中的第三拍，位置是要晚一拍進來，它是由四拍打法中的第三拍分割完成。在可能的情況下，最後一拍是不分割的，原因是爲了把拍子打清楚，其他拍子分別是：

第一拍（斧砍拍）
第二拍和第三拍（一般四拍中第二拍的分割）
第六拍（最後一拍是一般打法）

　　對於一般六拍打法的處理過程，在此稍加說明。由於六拍中的第四拍是另一個重拍位置，應該適度加點力量，所以又叫空手道拍。因爲要把第一拍和第六拍打法的方向留住（即一般四拍中的第一拍和第四拍方向），於是把一般四拍打法中的另兩拍進行分割，使拍子總數達到六拍。爲了要取得第五拍，必須在一般四拍中的第三拍進行分割。

　　上述討論，標示在圖二十五至圖三十四。

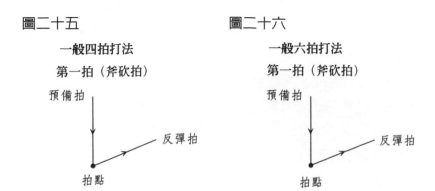

圖二十五

一般四拍打法

第一拍（斧砍拍）

預備拍

反彈拍

拍點

圖二十六

一般六拍打法

第一拍（斧砍拍）

預備拍

反彈拍

拍點

圖二十七
第二拍

圖二十八
第二拍

圖二十九
**第三拍**
（打出分割拍）

圖三十
第三拍（空手道拍）

圖三十一
第四拍（空手道拍）

圖三十二

第五拍
（打出分割拍）

預備拍

反彈拍

拍點

圖三十三

第四拍（一般拍子的最後一拍）

反彈拍

預備拍

拍點

圖三十四

第六拍（一般拍子的最後一拍）

反彈拍

預備拍

拍點

　　還有另外一種型態，有時亦可用六拍子來打。此六拍的產生，主要是根據節奏上的變化而來，這一重要節奏型態是 hemiola。這種型態的打法是建立在三拍子的方向上，並在每一拍上打出分割，這種打法可以充分反映出 hemiola 的本質。

　　從上面所得到的訊息，可以理解出十二拍的打法。這是使用一般的四拍打法，再把每拍做三次分割（最後一拍等於法國式六法的結尾），可將圖三十五至圖三十八與第八要點中圖十一至圖十四的一般四拍打法，做一比較。

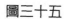

圖三十五

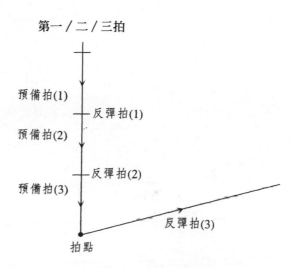

第一／二／三拍

圖三十六

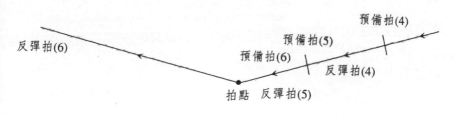

第四／五／六拍

圖三十七

第七／八／九拍

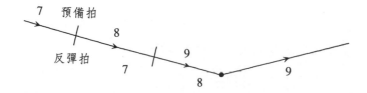

圖三十八　　　　　　　第十／十一／十二拍

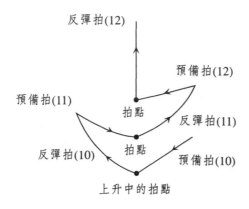

反彈拍(12)

預備拍(12)

預備拍(11)　　　　　拍點　　　　反彈拍(11)

拍點

反彈拍(10)　　　　　拍點　　　　預備拍(10)

上升中的拍點

　　對於速度緩慢和莊重（majestic）的音樂，能始終保持控制，不是件容易的事。在長音符被分割成數個細拍時，容易導致拍子模糊或失去原有的特性。在此情況下，主拍的拍點要拉長一些，然後再打出分割拍；分割拍則要有較快的反彈動作，讓團員很清楚地知道指揮的處理方式。

　　如果在拍子後要結束（收掉）聲音、提示聲部進來、帶出重音或其他音樂時，必須打出反彈拍，這時指揮棒須在拍點上做有意識的反彈。這個動作是在小心地打出拍點後，加快反彈拍的速度。至於它的速度和反彈，是取決於「切分音的成分」；這是需要經過摸索，才能確切掌握的技巧。一般來說，節拍後的力度愈強或速度愈快，反彈拍就愈快、愈明顯。

# 進階技巧

# *12* 不同的指揮速度

指揮的速度，因樂曲不同的要求而有不同的變化。一般來說，有愈短及愈多加重音的音，指揮棒離開或回到拍點的速度就愈快。為了保持節奏的準確性，在反彈拍的終了時，停留的時間要多一點。這種技巧，可用在撥奏（pizzicato）的音型上。指揮棒離開和到達拍點的弧度，將是有角度的。

相反的，如果需要柔和一點，指揮棒離開和到達拍點的弧度，也須柔和些；是"U"形，而不是"V"形。

如果要從一個節拍的後半部起拍，預備拍的打法，有如打給跳音（staccato）的音型。當指揮棒到達拍點時，有一種從身體推開的感覺，這是一種自然的現象。反彈拍也是有如打給跳音的音型，而且要稍快一點；因為指揮棒必須停在反彈拍的上方，直到這個要進來的音進來。這種短暫的停留，起初會有一種失重的感覺，但如果在最初拍點的停頓上有足夠的準備，團員可以很明確地被帶進來。

經常分析拍子的速度，是非常重要的。在強後馬上弱（fp）的音樂中，如果把力度弱的音樂部分當成恒速；指揮棒一開始

要快速有力地向拍點打出，反彈拍則要溫和而且速度放慢地打
出力度弱的部分。

　　如何用指揮棒來提示不要有聲音，這也是很是重要的。依
音樂的實際進行情形；有時用指揮棒提示休止符後，再依拍子
方向，繼續打出非常平均、圓滑（legato）的拍子；有時，讓
指揮棒直接停在反彈拍的上方，以表示此時要保持沉默。

　　基本上，使用果斷、快速的反彈拍，可帶出切分音的節
奏、力度的效果，和表示要結束（release）該音樂等等；而
且，指揮棒離開拍點的速度愈快，這種效果也就愈明顯。

# *13* 不正規節奏──慢速度節拍

## 慢的五拍

　　五拍通常由兩種型態組成，3+2或2+3。之前提到一般六拍的打法，是由一般的四拍與兩個分割拍組成，使拍數達到六。所以，五拍也可以建立在一般四拍的基礎上；也就是說，只需要把一個主拍分割，就可將拍數達到五。

　　在3+2的組合中，第一拍爲最強拍，動作用「斧砍」式，第二個最強拍爲第四拍，動作用「空手道」式，最後一拍爲主拍（所有拍子的結束拍）；剩下的第二拍和第三拍，可依一般四拍的第二拍方向，打出分割拍來完成。

　　同樣的方法，也使用在2+3的組合中。其中「空手道」拍在第三拍，而且在一般四拍中的第三拍打出分割拍；如此一來，第五拍就可作爲一般的最後一拍。以上說明，可從圖三十九至圖五十二中看出。

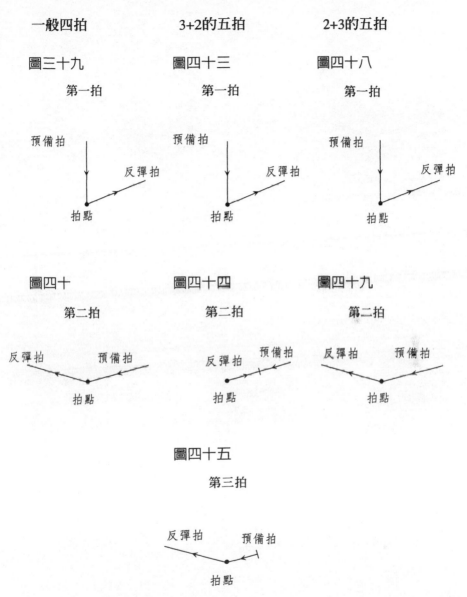

一般四拍

圖三十九
　第一拍

　預備拍
　　　　　　反彈拍
　拍點

3+2的五拍

圖四十三
　第一拍

　預備拍
　　　　　　反彈拍
　拍點

2+3的五拍

圖四十八
　第一拍

　預備拍
　　　　　　反彈拍
　拍點

圖四十
　第二拍

反彈拍　　　預備拍
　　拍點

圖四十四
　第二拍

反彈拍　預備拍
　拍點

圖四十九
　第二拍

反彈拍　　預備拍
　　拍點

圖四十五
　第三拍

反彈拍　　預備拍
　　拍點

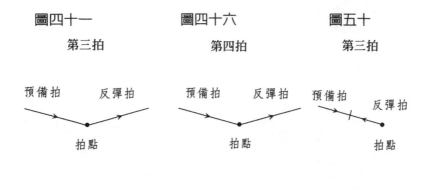

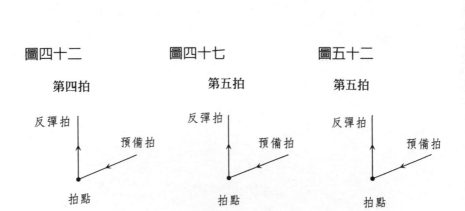

# 慢的七拍

一般來說，七拍有三種不同的組成方式，各組打法可按下列步驟完成。

因爲分成三組，因此採用打三拍的方向爲其基礎，再把每拍分割，總共就有六拍。然而，要想有七拍，則需要把其中一拍採三次分割。

如果組合爲2+2+3，最後一組三拍，可使用法國式六拍的結尾打法。

對不正規拍子採分割的原因，是因爲其基本的組合方式，可從主拍的方向中輕易地看出，而且在轉換速度時，沒有必要使用一種新打法。而且，在速度轉慢時，分割拍可以很容易地融入主拍；或者在速度加快時，可以將分割拍省略掉。亦言之，在三次分割中，如果拍子逐漸加快，有時需要省略第三個分割拍，直接進入主拍；如果在主拍結構中有速度轉慢的情形，可先在第一個主拍之前，打出第三個分割拍的單位，然後再把主拍進行分割。

其他慢速的不規則拍子，亦可用同樣的原則來處理。十拍和八拍，用的也是基本的四拍打法。例如，在2+2+3+3中，前兩個主拍用二個分割，後面兩個主拍用三個分割。因爲最後一拍需要三個分割，打法就可使用法國式六拍中最後三拍的打法。

在拍號變換頻繁的樂曲中，緊盯著複雜的總譜換拍號，有時是很困難的。如果把二拍和三拍用符號標示出來，就容易多了。

二拍用括號（ ⌐ ）標出。

三拍用三角形（△）標出。

括號（Bracket）就英文上的發音而言，是屬雙音節字；三角形（Triangle）則是三音節字。在正式指揮之前，凡遇到三拍就說triangle，遇到兩拍就說bracket；讓每個音節保持一定的速度，如此就能輕易地掌握節奏的變化。

# 14 移高或降低拍點

　　移高拍點這一概念，是源自法國式六拍的最後三拍。而變換拍點的位置，可在收掉反彈拍的技巧中看到。其他兩種變換拍點位置的用途，是用來獲取某種力度效果；或在快速不規則的節奏中，變換拍點的位置可讓指揮棒按照一定比例的速度進行。

　　為了達到音樂力度而變換拍點位置，其道理與使用反彈拍是類似的。如果力度記號是強後馬上弱（fp），並且隨後緊跟著連續弱音，這種情形是不容易指揮的。這時可以將拍點提高到反彈拍的頂部或接近其頂部來指揮，並且使用新的較高拍點位置，來指揮較輕的聲音或音樂情境，見圖五十三。

圖五十三

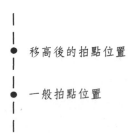

移高後的拍點位置

一般拍點位置

　　指揮棒在到達反彈拍的頂部後不降落，反而將它做為一個新的拍點，並開始準備下一個節拍，這在快速音樂中就很難做到。此時可以用另一隻手，顯示靠近反彈拍頂部的新拍點位置，讓預備拍降落到這個新拍點位置也就可以了。

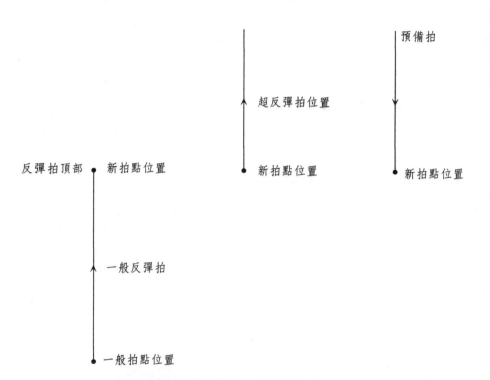

　　有一種情形，指揮動作是全然相反的：它是發生在音樂出現突強（sub f）的記號時，而且必須持續保持強的力度的情況下。此時新的拍點位置要往下降，同樣的也可以用另一隻手來

顯示其新拍點位置。在打預備拍時,可將棒尖很快地降到這個新拍點位置上。

在指揮不規則節奏音樂時,保持一定比例的指揮速度,這對團員很有幫助。例如遇到2+3組合時(意味著第二組比第一組要長出三分之一的長度),不用固定拍點;第二個拍點稍微低一點,就使得指揮棒運行的長度長出三分之一。如果樂團的基本拍子單位始終保持恆速,而指揮棒的速度無法保持恆速,這會讓團員感到困惑、不解。

較快的不規則音樂有一個顯著特點,是它的節奏中有一種很強的連續性、平均的和固定的律動。如果把拍點停留在一個相同的位置,這些特點就無法實現;因為在保持同拍點等距離時,指揮棒會被迫在拍號轉換時,就必須跟著變換指揮棒的速度。以二拍、三拍之間的轉換為例,為了讓指揮棒能保持恆速,指揮棒會依垂直上下的方向跟著拉長或縮短三分之一,這是處理不正規拍號時最簡潔的方法。指揮這種不正規拍號,讓拍點在垂直線往上或往下移動,如此一來,拍點的位置仍在中心線上(仍在一個已知的垂直線上),團員將會看到指揮用一定比例的打拍模式,來反應團員分譜上的經常性節奏,而且拍點每次都會落在固定的垂直線上。

# *15* 不正規節奏──快速度節拍

這些拍子一直是音樂指揮中的難關，中心點打法把此困難降低到最低程度，並在指揮的打法上賦予最高的清晰度。藉著拍點的改變，也調整了指揮棒的運行長度，因此而保持了演奏不正規節奏音樂時，指揮棒所要保持的恆定的引力速度。

## 5/8拍

在快的速度中，5/8拍基本上使用的是二拍子模式，其中一拍比另一拍長三分之一。

要點十四提到的拍點移動，可在圖五十四和圖五十五表示出來。

圖五十四　　　　　　　　　圖五十五

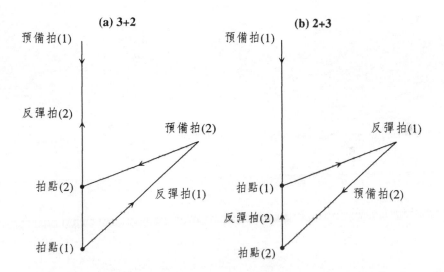

在圖五十四中，第二拍的拍點已經移高了，因為第二拍要比第一拍短三分之一。

在圖五十五中，第二拍的拍點比第一個拍點低三分之一，因為第二拍比第一拍長三分之一。

## 7/8拍

這種節拍使用的是基本的三拍子模式，通常由兩組二拍和一組三拍構成。指揮方式，也按如上的步驟進行。

圖五十六，顯示的是7／8拍打法（2+2+3）。

圖五十六

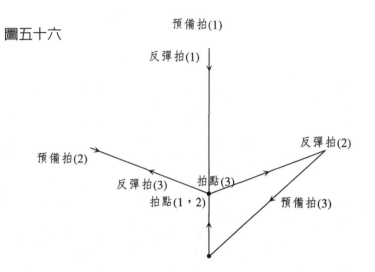

第三個拍點的位置，比前兩個拍點低三分之一。其他類似的拍號，均可以同樣的方式處理。例如10/8拍，使用的是基本四拍模式，如果按照2+2+3+3來處理，第三拍和四拍的拍點就要低一些。

要點十三提到括號（⌐）和三角形（△）標記，在這裡也很有用；因此，括號表示用高一點的拍點，三角形則表示用低一點的拍點。

# *16* 延長記號

　　延長記號，一般指的是節奏律動的停頓。但是，當延長記號表示要聲音能繼續產生時，指揮棒這時不能僵硬不動；指揮棒要能持續慢的反彈，直到收掉為止。如果延長記號是表示無聲的，指揮棒要保持靜止，如此才不會讓團員誤解而演奏出聲音來。

　　收掉延長記號的時間和方式，取決於音樂本身。收掉延長記號有許多不同的方式，而指揮對作品的闡釋，決定了處理的方法。也就是說，指揮主要基於音樂性、風格和其他實際情況的考量後，再做出明智的決定。

　　有三種常用的方法，來收掉延長記號。第一種方法，可使用要點四提到的技巧，在反彈拍結尾處收掉；尤其在延長記號後有一段靜止無聲的情形，這種技巧最適用。這種技巧在表達安靜地消失（morendo）時，也特別有效。第二種方法，讓收掉的拍點落在下一拍的拍點上，也用在讓音樂繼續下去的情況下。對於較大的樂團，這種動作幅度較大、較富有戲劇性，也看得較清楚。第三種方法是在延長記號後，重新設定一個速

度，或幫助帶進一個困難的聲部。這種收掉方式要在延長記號
所在的位置再多打一拍，這時可用打分割拍的技巧，並讓指揮
棒按前一拍運行路線返回。在反彈拍的頂端暫停一下，然後讓
預備拍按所要的速度降落；在比較難處理的音樂情況下，有時
需要打出兩個預備拍。

　　無論做出那種選擇，重要的是，指揮棒要放在能讓它重新
啓動的位置上。如果延長記號是無聲的，指揮棒要保持靜止，
直到清晰和明顯的起拍出現爲止。如果延長記號很短，而且團
樂仍保持著音樂的律動，一個預備拍或反彈拍也就夠了。

# *17* 變換速度

當速度產生變化，而這種變化又很突然地發生，這時就樂團而言，能讓樂團繼續保持前進是很重要的，這也是指揮存在的主要理由。因為對一個大的樂團來說，如果沒有這樣的協助，他們是無法做出這種變化的。小的室內樂團、合唱團，或其他音樂團體，可以有效地改變速度；但是一旦樂團有一定的規模，就需要有統一的拍子。

很明顯地，作品的每一部分，都需要指揮做出決定，並將此決定清楚地顯示給團員。所以，指揮對即將發生的速度變化，一定要記在腦子裡。任何猶豫都會產生不好的合奏情形，而導致以非指揮或作曲家所設定的速度來演奏。

一旦速度決定下來，速度的變化可以按下列的建議去處理：

從較慢的速度轉向較快的速度時，在反彈拍的頂部停一下（有如在處理延長記號），然後從那一點上（新的抬高拍點位置），按新的速度打出一個完全的起拍。這個動作，在完成慢

拍的最後一拍時進行。

　　從較快的速度轉向較慢的速度時，較不容易提前提醒團員。這時，反彈拍要負起速度變化的責任。保持快節奏，直到新的速度的第一個拍點出現，然後由反彈拍來反映新的較慢速度。

　　如果速度是漸慢，反彈拍要控制這個變化，直到速度需要採用分割拍。

　　如果節奏是漸快，預備拍要控制這個變化。如果速度需要用上分割拍的打法，必須很自然地轉換到主拍。

　　在近代指揮出現之前，團體的合奏音樂可以在拍子改變時，利用 「潛在的節奏跳動」（tactus）來讓音樂持續進行；而且作品有一個主要的律動，讓每個聲部都可和它聯繫起來。等值的二個音轉換成等值的三個音節奏（hemiola），也是基於同一個目的。現代指揮，可從此技巧中獲益。

　　當速度變化時，看新的速度是否可以和前一個速度建立起聯繫。如果可以的話，將會確實地知道到新的速度是正確的。但是，如果這樣做會導致音樂上或風格上的不正確，就不要如此做。

 **不拿指揮棒的手與提示**

　　關於不拿指揮棒的「另外一隻手」，有許多不同的觀點。有的人建議不要使用它，有的人建議偶爾有目地使用它。但是，所有的人都認為，那隻不拿指揮棒的手，不應該經常和拿指揮棒的手有著同樣大小或總處於同一平面的情形發生。

　　指揮最重要的使用工具是指揮棒，而指揮棒最重要的位置是在它的棒尖。在音樂的要求下，全身體的活動，或多或少都是在加深棒尖所要傳達的訊息。

　　不拿指揮棒的手，可用來加深力度和音樂的分句、樂器進來的提示、警告，或用在其他一些特殊目的，例如勿漸強（手掌向下表示「蓋住」力度）、停住 （「交通警察的停止手勢」，手掌抬高朝向團員），或其他音高方面的要求。

　　在指揮合唱時，手掌向下，容易導致音會降低或聲音顯得沉悶。這時，如果將手掌朝上，放鬆而舒適地成順時針四十五度角，這個問題就可以解決。但是，對弦樂部而言，手掌向下會達到一些奇妙的效果，特別是對於一些長而逐漸減弱的音樂。這種方法之所以有效，是因為弦樂可以不靠呼吸來保持音

高。

　　要讓這隻不拿指揮棒的手，能生動地參與音樂的進行，它的活動應類似於指揮棒的活動，但範圍要小一些，而且要比拿指揮棒的手低一些、離身體要近一些。如此，這隻手在表現特別功能的時候，不會有「突然衝出來」的感覺。所以這隻手總在處於一種參與狀態，而非旁觀者狀態。在部分團員看不到指揮棒時，這隻手可代替指揮棒，來完成它的任務。例如，當指揮面向大提琴時，小提琴演奏者看不到那根被指揮身體遮住的指揮棒，這時左手就必須發揮它的功能。這隻手也可以用來指出新拍點的位置，或做出其他信號，有如柯大宜（**Kodaly**）的方法。

　　指揮的主要職責，就是及時有效地給出提示。然而，提示每個人每個需要進來的音符，是沒有必要的。甚至在一些明顯、有困難度音樂進入的地方，給提示反而會給團員帶來困擾。最好的做法，是確定好音樂該切入的地方，讓團員能有所準備地去演奏。有時指揮可點一下頭或微笑，以表示對團員能精確地奏出的讚賞，這時團員也會同樣地露出感激之情。

　　提示可用在全體同時進入之時、一些明顯的切入點（例如鈸的出現）、或常常在團員長時間的等待之後；至於有團員需要演奏一個非主要片段音樂，這時只須要向團員瞥一眼或使用一個小的姿勢即可，以便讓團員準備演奏。

　　提示，可藉由頭、眼睛，或任何一隻手來表示。提示不應打斷正常的音樂活動，而應成為音樂活動的一部分。過分的提

示，會分散團員和觀眾的注意力；因為團員有能力自己進來，
而觀眾則會期待一些戲劇性的事情發生。如果團員感到指揮的
提示是一種純粹的附加物，他們是會失望的。

　　提示可用指揮棒來帶，是在樂團的「指揮棒那邊」完成，
另一隻手則放在另一邊。若用另一隻手在「指揮棒那邊」做提
示，則會有一種混亂、甚至危險的感覺。

# *19* 指揮模式的變化

　　從拍號到音樂本身的要求，常常用上有經過變化的打法，但也不能過於強調這種變化；因為團員仍希望指揮能保持基本的模式，以幫助他們數拍或是其他原因。如果要打出有變化的模式，最好是配合音樂的線條；但不可因此而喪失節奏的律動，或使拍子變得不清楚。

　　在快速一拍的打法中，有時可以使用兩拍、三拍、四拍或其他拍型，以顯示樂句的架構。這種打法，並不能代替清楚地打出每一拍的方式。

　　變化模式的打法，其中最大的挑戰，是處理有伴奏的宣敘調（recitative）。

　　許多大型而且有經驗的樂團，在演奏浪漫曲目方面，經常讓音樂的拍點出現在指揮的拍點後面。這對於初到此樂團的團員或指揮，會有一種奇怪和洩氣的感覺。所發生的狀況是，在樂團反映之前，整個拍型已顯示出來，包括預備拍、拍點和反彈拍。當樂團獲得了所有來自指揮的訊息後，例如處理音符的方法、音樂起句的要求和一旦音符產生後如何去繼續等等，樂

團就開始演奏；然而此時，指揮可能已完成下一拍了！這需要有經驗的團員，把他們自己和節拍連接起來，特別在演奏節奏比較難的樂曲時。這種成熟的音樂家風範，能夠產生一種特殊的效果，對演奏熱情洋溢的音符時，音樂的拍點落在指揮的拍點上，有時會產生不夠老練的聲音。

在所有的圖示中，我使用的是基本的簡單模式，它主要是表達音樂的分句或音樂本身的要求。指揮模式會有不同的變化，在對有跳音的片段，指揮拍子的角度可突然些，對圓滑連奏的片段，角度則要和緩些。甚至有些拍子，根據實際的需要，可以省略。

因為音樂在同一小節中，有可能是強的，或是弱的。這些圖示，有如一把傘，四周可以合起來。其中最難打出強拍的，是四拍中的第二拍，因為它是由最弱的肢體動作來形成，見圖五十七至圖五十九。

圖五十七

一般打拍模式

## 圖五十八

強的第二拍

預備拍

反彈拍

拍點

## 圖五十九

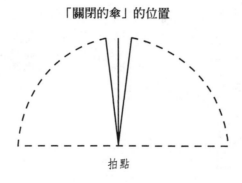

「關閉的傘」的位置

拍點

　　「關閉的動作」使得第二拍和／或最後一拍，能夠借助第一拍的力量。如果要用來達到一定的效果，打法應該儘快地轉為正常打法。打法也可能是「放開」的，它主要是用在處理非常圓滑或是用在伴奏時。

　　一般來說，預備拍開始得愈高，效果愈強烈。反之，效果

就弱一點。

　　打拍的變化模式有數種：拍點可以由正常的位置向前或向後移動，可向外或向內做與身體平行的環形運動來到達拍點，或做離開身體或朝向身體的環形運動來到達拍點。

　　一旦節奏定下來，團員不需要依賴指揮來知道聲部的進入和節奏的準確性，指揮就可以在平面上，或縱橫交錯的面上練習拍點的位置移動。就使用六拍的模式為例，正常拍點被第一拍所用，第二拍和第三拍按等距離放在一邊。在進行到小節中間的位置時，必須微使力地到第四拍，而第四和第五拍的拍點與第二和第三拍的拍點相照應。第六拍的位置高於第四拍，和法國式六拍的第六拍打法相同（參見本書第七十五頁）。有意識地控制指揮棒的速度，使「短距離」的節拍不致於提早到達，而「長距離」的節拍不致於太晚到達。

　　許多指揮參考書都列出這些複雜打法的例子，這些例子用來滿足音樂要求。本書講到的技巧，只是「基本的出發點和練習」的基礎，指揮不要把自己限制在這些概念中。但是，這些技巧提供了紮實的基礎練習。當然你不能夠用「朝後流動」的分割拍去指揮一個「朝前流動」的圓滑奏。

# *20* 進階的打拍應用模式

進階的打拍應用模式，可從以下七個角度來談。

## 一、

**在每一小節的最後一拍上採用較高的拍點，可促進音樂的前進性與情感上的表達。**

基本的指揮打法，它可循邏輯性的步驟打出清楚的拍子；但是，它無法把音樂上某一特點的要求，全部顯現出來。在之前的指揮技巧部分，有討論到在一小節的最後一拍上打三個分割，其目的即在於打出具有音樂性的拍子。從弱拍的位置去打三個分割拍，它無法產生流動的感覺，這是顯而易見的。然而，以一種「變通」的方法，讓打拍的拍點可以在回來原點之前跨到另一邊，這種「開放性」的打法，讓音樂得以「建立」起來。

## 二、

打拍的模式，由開放性取代封閉性。

在許多的打拍模式中，均因拍子「靜止」的感覺，而無法展現音樂所要的「圓滑地流動」；這也說明了為什麼要把一拍分割為二、一拍分割為三，和二拍的分割拍要打成四拍。

## 三、

採用平行移動的拍點位置。

當音樂需要往前進行時，為了避免拍子出現「靜止」的感覺，這時可以依平行的方向，來移動拍點的位置。移動拍點的原則是，以等距離的長度，並且與中心拍點排成一直線，分別在中心拍點的兩側位置上，定出兩旁的拍點。以下的例子，是針對一些平行拍點移動的應用。

●表旁邊拍點（Side Ictus） ◉表中心拍點（Central Ictus）

圖六十　基本五拍的應用模式：以 3+2 來處理

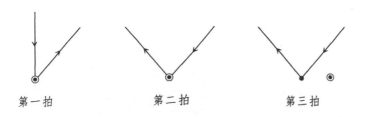

第一拍　　　　　　第二拍　　　　　　第三拍

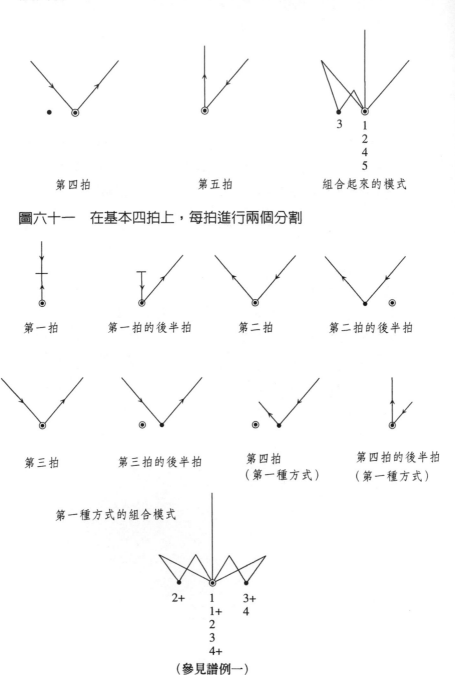

第四拍　　　　　　　第五拍　　　　　組合起來的模式

圖六十一　在基本四拍上，每拍進行兩個分割

第一拍　　　第一拍的後半拍　　　第二拍　　　第二拍的後半拍

第三拍　　　第三拍的後半拍　　　第四拍　　　　　第四拍的後半拍
　　　　　　　　　　　　　　　（第一種方式）　　　（第一種方式）

第一種方式的組合模式

（參見譜例一）

## 圖六十二　對於第四拍和第四拍的後半拍，還有另外的打法

第二種方式　　　　　　　　　第三種方式

第四拍　　　第四拍的後半拍　　　　　　第四拍　　　第四拍的後半拍

第二種方式的組合模式　　　　　　　第三種方式的組合模式

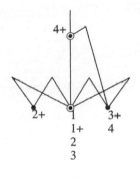

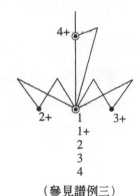

（參見譜例二）　　　　　　　　　　（參見譜例三）

較高的中心拍點，可以用在溫和地結束音樂與在一小節的最後一拍的三個分割上。

第一種方式主要是為了有強的反彈，以順應下一小節一開始的強拍；第二種方式主要是為了強調音樂緊湊的流動感；第三種方式的主要目的是為了集中第四拍的重音與勁勢（以上三種打法，僅就某一詮釋角度為例而提出的）。

譜例一

譜例二

譜例三

圖六十三　在基本三拍上，每拍進行三個分割（共九拍）

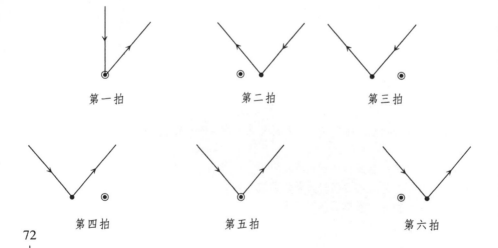

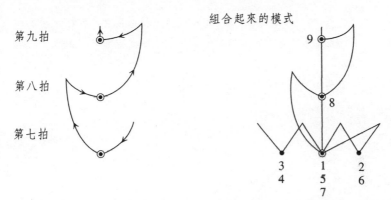

第九拍

第八拍

第七拍

組合起來的模式

9

8

3  1  2
4  5  6
   7

圖六十三a　用於較快的速度，要改變的地方是第一、二，與最
　　　　　　後的三拍

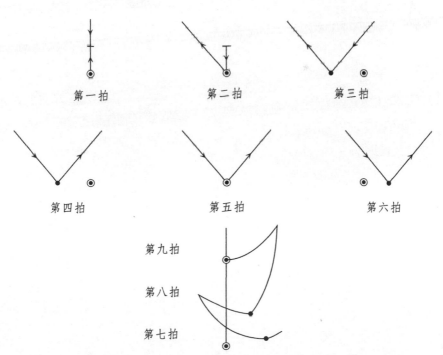

第一拍　　　　　　　第二拍　　　　　　　第三拍

第四拍　　　　　　　第五拍　　　　　　　第六拍

第九拍

第八拍

第七拍

在速度較快的音樂中，第二拍採用中心拍點與第七拍採用右邊拍點，會使打拍更有效率。第七、八、九拍的拍點位置，是按離中心線的距離做比例分配的。

組合起來的模式

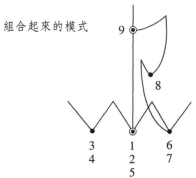

### 圖六十三b　為了強調第六拍的提示或效果，可進一步變化該打法

第一、二、三拍如圖六十三a所示，而第七、八、九拍如圖六十三所示。

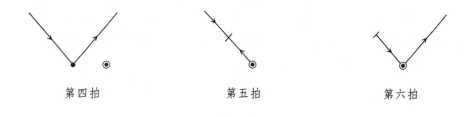

第四拍　　　　　　　第五拍　　　　　　　第六拍

組合起來的模式

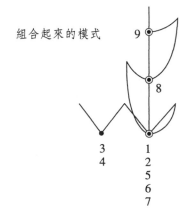

所有基本拍的變化模式，如果為了強調某一音樂效果，或是因團員有困難加進來演奏而必須依賴指揮給提示；這時必須讓該拍點落在中心拍點上，而且在該拍的前一拍有清楚的提示。

## 圖六十四　基本六拍的應用模式，用於慢速音樂

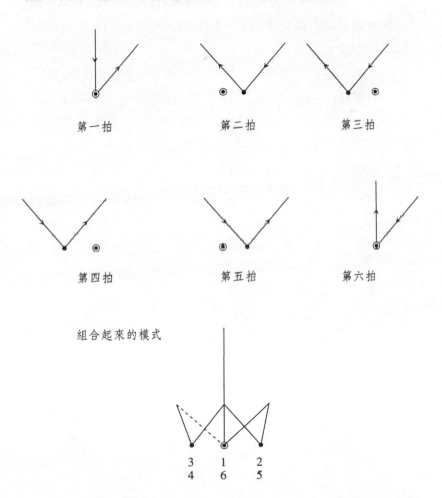

第一拍　　　　　　第二拍　　　　　　第三拍

第四拍　　　　　　第五拍　　　　　　第六拍

組合起來的模式

3　　1　　2
4　　6　　5

75

## 四、

　　當速度不夠快到一小節打一拍，但若打出每一拍又顯得速度不夠慢或音樂的詮釋不恰當，這時採用移高的拍點可解決這種尷尬的問題。

　　在此可就基本三拍的變化模式為例，研究如何用於較快的速度中。這種打法較少用到，它可用於速度加快時，從「第三拍」進入「第一拍」；或用於速度轉慢時，從「第一拍」到「第三拍」。當速度加快時，將必須省略基本拍中的反彈拍。我們可從圖例中看出，該圖所強調的是第一拍，至於採用移高拍點位置的第二、三拍則不是所強調的對象，它們甚至連預備拍都沒有。當速度轉慢時，這種打法可用於進入一般有反彈拍的基本三拍子打法之前。

組合起來的模式

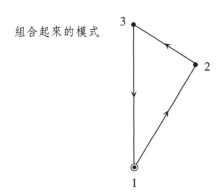

# 五、

拍點的移位，可形成一個中心「區」。

（一）這在指揮宣敘調（recitative）或某些特別的音樂效果時，特別有用（隨時記住每一小節的第一拍要有預備拍的動作）。當指揮棒是從靜止的狀態移動，這種效果是最有效的；因此中心拍「點」的位置，會朝平行或垂直的方向擴大成一個中心「區」，在這一「區」中的所有移動動作，都是小小的。

以下範例，是針對指揮宣敘調時所用的基本四拍的應用模式。

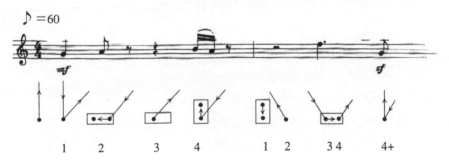

□表示「中心區」（focal zone）的範圍

（二）同樣用到中心「區」概念，以下為基本二拍的分割與應用模式的範例。

在第一小節，這二拍的分割是依據基本二拍分割原理而來；在第二小節，這二拍的分割是依據基本四拍的打法而來。

♪ = 60

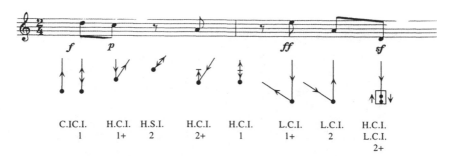

C.I.（Central Ictus）表中心拍點
H.C.I.（Higher Central Ictus）表高的中心拍點
H.S.I.（Higher Side Ictus）表高的中心拍點旁邊
L.C.I.（Lower Central Ictus）表低的中心拍點

# 六、

　　一般而言，打拍模式的變化是基於音樂風格的變化。對於一般拍子的處理，若能在事先規劃好，它是較容易的。就以下例子來看，前兩小節是簡單節奏的 2／4 拍，後兩小節則是突然轉成有節奏變化的 5／16 拍。

♩ = 72

　　爲了避免這個突來的問題，可在第一小節打簡單的二拍，
第二小節打四拍（想成 4 / 8 拍）；第三、四小節，則採二拍
的變化模式（三個十六分音符等於一個附點八分音符，它可用
較低的拍點打出）。由於指揮在第二小節已轉換成以八分音符
爲一個單位，如此團員可以較無困難地演奏下去。

# 七、

　　爲了避免聲音的突然出現，有三種基本原則可遵循。

　　（一）指揮棒的打拍速度，是以固定慢速進行。
　　這是由於缺乏重力的牽引，將無法進行「發號施令」的動
作。

　　（二）打拍的方向，儘可能朝水平的方向打出。
　　因爲採水平的方向，較不會產生重力的情形。前面第五個
觀點的第二部分所提到的例子，是個完全相反的例子。該例的
最後三個打法，採用垂直方向的預備拍；這種往下的自然重
力，會讓打拍有加快速度的傾向，因此能夠產生較大的力度。

　　（三）預備拍的拍點，並未回到前一拍的拍點位置。
　　這種情形，亦可從前面第五個觀點的第二部分所提到的例
子中的第一小節，得到印證。第二拍的預備拍，是個沒有重力
的動作，並且停在較高的中心拍點旁。至於它的反彈拍，亦是

個沒有重力的動作。然而在第二拍的分割拍，它的預備拍則有重力，並且回到所預設的拍點位置上；這促使團員，去執行來自指揮 「發號施令」所傳達的訊息。

# 第二部分

讀譜與排練

# 讀譜

在樂團演奏之前，指揮必須知道自己想聽到的是什麼音樂；一旦確實「聽到時」，指揮會驚奇地發現，他聽到了他想聽到的音樂。這種音樂，也應是指揮研究總譜的結果。了解這一點，能夠讓指揮在技術問題上，做出自然而且正確的決定。如果指揮不知道自己希望聽到的是什麼音樂，他就不會專心去聽自己想聽到的音樂。

如果腦子裡聽到的音樂是不好的，很有可能指揮會從樂團中，聽到那種不理想的音樂。這種「腦波」交流，是一種稀有的特殊現象，應當要相信並使用。大多數偉大的音樂家，能夠互相進入對方的思想；在一些精彩的演出中，音樂家們就像是「同一個人」。

現代指揮存在的最基本原因，是樂團需要一個統一的標準。在一個大樂團裡，要能有效地排練和演出，通常是比較困難的。因爲離指揮較遠的團員，他們對聽到聲音的時間或反應，是不同於坐在前面的團員；再加上節奏和速度變化的要求，如果有一個參照點就容易多了。因此可想而知，需要指揮作爲一個「高級節拍器」，是多麼的重要。

指揮的存在，即基於音樂本身的要求和上面談到的實際操作問題。指揮應該是位有能力的音樂詮釋者，隨時能夠領會作品中作曲家的意圖。詮釋作品可以相當主觀，也可以和團員一

起分享對作品的理解。就後者而言,其情形有如在演奏室內樂,只是指揮是一個無聲的團員。無論如何,成功的指揮必須能夠準確和有說服力地詮釋音樂,並從事排練和演出。

在開始排練一個曲子之前,必須對樂譜有一個充分的理解,如此才能決定關於詮釋、練習和音樂方向的問題,之後再來決定使用何種指揮技巧。讀譜需要花很多時間和精力,也是指揮重要的一環;但是在一般的指揮參考書中,只是輕描淡寫地帶過。一般指揮,常常把精力花在研究「打拍類型」和指揮相關的其他方面。但是,做為一個指揮,他應該意識到對音樂的詮釋,是區分一個好的指揮和不夠好的指揮的一個標準。應該是先讀譜,然後才考慮技巧、決定排練的安排等。

Lewis H. Strouse在做博士論文時驚奇地發現,提供學生如何讀譜的書籍是如此的缺乏。他的論文「從分析到演出:指揮的讀譜方法」(美國州立博爾大學,一九八七年四月),試圖說明指揮技巧是如何得益於讀譜;另外,他也列出三個層次的讀譜方法。身為這篇論文的指導者,我對他的方法非常熟悉,以下提到的許多特點和用語,皆來自於他的論文。

# 讀譜層次

## 一、基本知識

第一層次的讀譜，可使指揮對作品有一個迅速的掌握。因為讀譜時間非常有限，不可能對樂曲有充分的理解。

第一層次的讀譜，包括下列內容：

A.了解樂譜中所有的字，例如配器、演出要求、速度與速度變化、調性與轉調、術語等。

B.確定曲式、主題內容和主要調性的所在位置。

C.確定樂句的長度。

D.確定作品結構的主要變化。

E.確定音樂情緒進行的情形。

F.確定音樂的主要時段。

G.確定給團員提示的地方。

H.確定團員會遇到問題的地方。

I. 確定指揮會有技術性和音樂性問題的地方。

J. 綜合以上訊息，列出圖表。

## 二、研究補充的知識

充分了解作曲者的生平和作品的創作背景、當時的文化特

色、研究不同時間的演奏紀錄等，有助於對作品做出正確的詮釋。

## 三、詳細分析

這是最高層次的讀譜，它包含詳細的曲式分析與詳細的和聲分析。

第二、第三個層次的知識，也可如第一層次般，以圖表列出。偉大的指揮家，總是對作品的每一環節有充分的理解，而且指揮愈加深對作品的理解，他愈會發現作品的偉大之處，而對作曲家產生敬仰。指揮將所得到的信息，經過綜合處理，變成適當的情感交流，最後使用正確的指揮技巧，把音樂完整地表現出來。如此，技巧就成為表達作品的手段；團員也因此會用自信和投入的演出，來和指揮配合。

# 三個層次的組成內容

## 第一層次：基本知識

A. 了解樂譜中所有的字，例如配器、演出要求、速度與速度變化、調性與轉調、術語等
使用好的參考書有如使用節拍器，都是同樣重要的，而且可以立即得到幫助。

B.確定曲式、主題內容和主要調性的所在位置

這種分析的目的，是為了了解作品的基本形式、主題、調性及調性之間的關係。將主題列表時，可用明顯的符號標示出來（如a, b, c，或以a1,a2等來表示其變奏）。

C.確定樂句的長度

一般聽眾是透過樂句來理解作品，音樂家也常透過樂句來演奏音樂；所以理解和分析樂句的長度，就顯得很重要。不同的指揮有不同的詮釋，他們常基於對樂句有不同的處理方法，例如對樂句的力度或分句的處理。對於樂句長度沒有對稱的地方，要理解清楚。藉樂句群組的前後關係來理解整個作品，這對背譜是很有幫助的。

D.確定作品結構的主要變化

作品結構主要包含：

a.速度和有提示／無提示的速度變換。

b.拍子和拍子的改變。

c.力度，在力度範圍內的音量變化，或因重音和特強記號等引起的力度變化。

d.節奏，由主題和伴奏部分引起的節奏變化，例如變奏曲或改變一個正規的節奏。

e.聲部的進行，音樂的進行可由具有流動性的線條變成和聲式的進行。

f.分句，從圓滑奏到斷奏，來處理音符的時值。

g.**配器**，處理音色、音域、和聲音的密度。

E. 確定音樂情緒進行的情形

音樂可藉由緊張和鬆弛的特性，來傳達一種情緒和音樂的流向。這種緊張和鬆弛的內在結合，成爲聽眾的感情經歷（摘自艾尊‧博爾特爵士（Sir Adrian Boult）的話）。

音樂作品中的感情波動，在整個音樂史上，一直是個重要因素（引自《音樂評論》，1983年，第305頁）。情感的緊張，可藉由強調高、低音域、較快的速度、變化頻繁或複雜的和聲（如複調音樂）、更複雜的聲部進行，和會促成各種變化的因素來產生；情感的放鬆則可藉由使用中間音域、和緩的速度、簡單的聲部進行、簡單的和聲，和不頻繁的變化來產生。

在圖表上，可以用「T」表示緊張區域，「R」表示鬆弛區域。如果兩個都存在的話，就用「TR」來表示。

F. 確定音樂的主要時段

音樂主要時段的出現，是需要經過一段時間之後出現，並將它作爲高潮點來處理。學生應該注意，不要過多地去找這些時段。但是，也可以說，每一個樂句都有一個可分辨的高潮點。是應該要注意有這些小高潮點，但主要是將重要的高潮點，放在眞正的主要音樂時段。以漸進的、控制的方式，來到達最後所預期的音樂主要時

段。太多的「高潮點」，會讓聽眾麻木；高潮點太少，
又不能保持他們的興趣。

高潮點的適當劃分，能幫助聽眾領略作品的眞正意圖。
當然，隨著對作品的不同詮釋，對高潮點的劃分也會跟
著改變。有些高潮點是很明顯的，有些高潮點則需要詮
釋者來營造；然而，也有些起初看來是屬於高潮點的地
方，後來會變得不那麼重要。

G. 確定給團員提示的地方

給團員提示，是指揮技巧中最早學的部分。指揮應能應
付不同樂器的同時演奏，也能要求單一樂器的單獨演
奏；他們需要不同的指揮方式。在許多場合，缺乏經驗
的指揮會發現，讓單一樂器去演奏某一樂段時，對其指
揮技巧反而是一大考驗。指揮單一樂器時，應該只須反
映出該樂器的音樂內容；但是態度上，卻像在處理全體
合奏一般。

提示可以用指揮棒、手或眼睛來給，它是一種無聲的動
作。

H. 確定團員會遇到問題的地方

當指揮在讀譜時，自己應有如所有團員一般，都在演
奏，這是學習的一部分。這樣做有許多好處，當指揮設
身處地的想，許多團員會遇到的問題，都會暴露出來，
指揮因此得想辦法來解決這些問題。例如給一個提示、

幫助團員處理某一節奏的棘手問題，或明確地帶出分句等，均可讓團員迅速地、準確地和指揮達成一致的看法。

指揮可以設想自己是演奏第二個單簧管、第三把法國號、或第四排的內聲部中提琴，然後預想指揮要如何解決他們的問題。若指揮從一開始就了解團員的困難，並想辦法解決這些困難，指揮就可以更好地和團員結成一體。

## I. 確定指揮會有技術性和音樂性問題的地方

理所當然，指揮應該充分做好自己技術性方面的準備，像他期待團員能在排練之前也有所準備一樣。有意強調這一點，並不說明可以忽視其他方面。事實上，只有在其他方面都得到充分的考慮和綜合所有的情況後，才能考慮指揮自己的問題。

對非常複雜的作品，指揮可將幾個特別的問題列出表來。我以處理過的一個作品做為例子，這部作品的拍子變化很快而且不規則，我的圖表則專門針對這個拍子問題。一旦熟練換拍的動作後（一次只練習一部分），我加入力度練習並考慮如何從指揮中表示出來，接下來再加入另外需要表達的效果。我逐一增添要表達的項目，直到我掌握了樂譜中的所有環節。最後，我就能從此作品中，逐漸發展自己的指揮技巧。

J. 綜合以上信息，列出圖表

　　將一個音樂作品用直觀的圖表列出來，可以幫助指揮了解作品的進行情形，並在指揮練習中，要能自如地從一點移向另一點；這樣做，也容易了解作品的整體結構。總譜本身有許多頁，顯得很龐雜；用圖表來視覺化，就容易控制多了。

## 第二層次：研究補充的知識

A. 考慮為什麼作曲者會創作這個作品？創作時的靈感是什麼？在作曲家的生涯中，這部作品處於何種地位？這部作品是忠實或背離於作曲家的正常規範？

B. 作曲家生平和文化背景。

C. 比較作品第一次和以後的演奏情況，是否有對作品做了修改？這些修改是否得到作曲者的認可或建議？還是來自於其他詮釋者的想法？

D. 作品的風格特點和所處的時代特點。

　　以上所提各點，都很重要。第一層次，旨在對作品有一個大概的了解，第二、第三層次，必須結合指揮的想像力和其第一手資料，以達到有說服力的演出。還有其他方面的事可以做，例如可以研究錄音，特別是由作曲家或作曲家權威人士所製作的錄音，因為較能體現原作精神。這些資訊可從書籍雜誌獲得，或是從老師直接口授給學生，因為許多詮釋並未訴諸於

文字。研讀現代的文章，了解以前音樂演出的特質，讓知識逐漸積累。以莫札特爲例，他死於一七九一年，但是人們仍然研究他的生平；重讀他的傳記是很重要的，一些很好的音樂傳記家，會陸續發現新的訊息。

## 第三層次：詳細分析

結合前兩個層次，本層次的練習可使指揮或詮釋者，知道總譜上每個音符存在的目的；進而了解每個音符和其他音符之間的關係，這是最高層次的讀譜練習。

A.詳細的曲式分析：了解樂譜中每個音符的定位。

B.詳細的和聲分析：進行和聲的分析，有助於對作品所有細節的了解；至於在處理聲音的平衡、音色和音準的問題時，也有幫助。

至此，指揮已經對作品的每個音符有了徹底的了解，並對整個作品從頭到尾有了一個整體的把握。然後，指揮就可將這些知識和自我練習的技巧，運用在富有深刻藝術價值的音樂演出上。

# 排練原則與技巧

## 排練原則

　　研究總譜，使我們對作品的演奏有了一個概念。在彈總譜、聽一些錄音、或是自己對作品進行思考和想像時，作品的聲音效果，會在腦中形成印象；但是，這種印象會和實際練習時的聲音效果不一樣。音響效果（或許你會發現清晰、快速的音樂變成了混雜的聲音，與想像的完全相反）、團員的演奏能力和某些樂器的聲音品質，都會促使指揮做出一些改變。

　　記住，在對一切做出決定後並開始第一次排練時，指揮希望的是所有團員已做好準備。但事實是，團員並不知道指揮對作品是如何詮釋的。可能的話，先整個從頭到尾演奏一遍，看有什麼問題會出現。如果有一些段落，團員不知道指揮會用一拍打法或三拍打法，應先告訴團員指揮的想法。一旦排練開始，對一些不準確的地方，不要顯出挫折感。當然，演奏過程中有問題時，指揮起來是很難；但是，如果排練當時不是一個徹底的失敗，就不要停下來。如果在排練時，有一些很明顯的錯誤無法糾正，就找一個方便的地方重新開始。指揮必須決定，是因為問題有相當的難度，必須繞過問題而從發生問題後的地方開始；還是因為問題容易解決，可以從問題前的那個地方重新開始。

在作品全部或其中一部分排練完畢時，指揮應告訴團員接下來應該一起做些什麼。如果指揮是第一次指揮這個曲子，而團員已有一些經驗，可試著問他們是否有一些更好的意見。通常指揮會驚奇地發現，這些音樂家是多麼高興地得知，他們也參與了作品的詮釋，而且知道他們的才能得到指揮的尊重。

在最初整體的排練結束後，就必須開始處理一些小的段落，注意一些難的過渡樂段和轉調的部分。在糾正團員的錯誤之前，允許他們自己糾正自己的錯誤。你會發現第一次排練中有些出現的問題，團員現在會自行解決，不用指揮親自來指正；因為團員仍記得指揮在動作上所傳達的訊息，因此當有機會修正時，他們就能夠自己處理。另外必須注意的是，指揮要隨時清楚的知道，每次停下來的原因是什麼。

把排練的時間安排得恰當很重要，才不致於在開始的部分，就占用過多的排練時間，而導致其他部分不夠時間練習。在排練前，必須假設自己在演奏每個聲部，如此指揮可以知道哪些部分會發生問題。再想想如何解決這些問題，這樣一旦問題出現時，就可以馬上有答案。如果設想的問題沒有出現，有時也可以把答案講出來；然而指揮有了答案，並不意味每個人都必須知道這個答案，因為也許有關的團員已經更有效地將問題解決了。只把該告訴的部分告訴團員，而且儘量使用指揮棒，這也意味著有許多的想法是無法用口頭告訴團員的。指揮的想法會影響指揮和樂團，團員明白他們該做什麼，並相信在無法解決問題時，指揮會有辦法。

　　必須仔細地安排排練順序，讓不參加某一部分排練的團員早一點走，或者如果排練會相當耗體力，就讓他們休息一下。把排練的順序和大致用的時間公告出去，讓團員事先知道他們該把精力用在哪一方面，並且需要用多長的時間才能夠練習好。最無效的排練，就是全部都排練；音樂家不可能將每場演出的每個細節，都在演出之前排練到最佳的程度。

　　排練的氣氛，最好能吻合所要排練作品的氣氛。排練時應該以作品的感情為主導，一個感情洋溢的作品用冷靜的方式排練，則屬錯誤；沒有感情的投入，純粹只是技術性的練習，無法帶出對音樂的詮釋。有時為了處理一些純技術性的問題，會要求團員脫離感情；但是一旦技術性的問題得到解決後，就應該注意感情的投入。

　　無論何時，最重要的音樂活動即是表現作曲家的創作理念，而歷代的音樂家所遵從的，即是這個創作理念，並將它傳給下一代。如果對作品詮釋有疑問時，試著不要只強調指揮自己的想法；指揮必須能夠說明，由研究總譜而得出的結論，這種詮釋較能夠準確地呈現作曲家的意圖。

　　有一個合適的指揮台，可以讓指揮有效率地進行；而且指揮台的高度應該合適，使指揮能自如地翻頁。有許多指揮總是將放總譜的譜架正面倒轉過來，其實那樣會造成指揮和樂團之間的隔閡。而且更危險的是，總譜容易掉下來或被移動，因此最好按照譜架原先設計的方向來擺。如果連翻頁的動作都顯得困難，說明指揮的準備很不充分。至於有一個舒適的空間排

練，可使團員不致於短時間內就搞得很累。

　　要注意的排練細節相當多，甚至指揮的穿著也要注意到。因為指揮棒是團員要看的最重要物品，指揮的著裝不應將團員的注意力從指揮棒引開。顏色過於鮮艷的、橫豎狀的條紋、和大方格衣服將會分散團員的注意力。

## 排練技巧

　　指揮應儘量少講話，如果指揮用過多講話的方式而不是指揮棒來排練：指揮將會發現，他無法擁有一個會對指揮棒有所感應的樂團。把該講的話講完後，把嘴閉上，除非要解決一些爭議的地方或讓團員知道要重新開始排練。一個有名的樂團首席曾經說過，如果指揮家非講不可的話，他們只須說太慢、太快、太短、太長、聲音太大、聲音太小、聲音太高或太低。

　　指揮存在的目的，即儘可能地演奏出作曲家最好的聲音。音樂作品和團員的存在，不是為了表現指揮家。所以，讓指揮棒「講話」。如果讀譜時，指揮有「聽」到音樂的音質、音高、樂句、速度、平衡或力度，但在指揮時卻沒有「聽」到上述的音樂特質，這時指揮應首先想到如何變換指揮棒所給的訊息。

　　如此要求，似乎在承認指揮棒沒有傳出基本訊息，或團樂缺乏訓練，不能領會指揮棒的意圖。幾乎在所有情況下，原因是前者而不是後者。在研究總譜時，應該考慮清楚每一聲部應怎樣運用指揮棒，把某些聲部合起來，又如何使用指揮棒。由於各種不同因素，指揮應該考慮到怎樣用指揮棒來表現某些特

別的段落。因為音樂是一種非語言性的微妙交流，指揮棒在表現這些微妙之處時，往往遠比語言有效。

手拿指揮棒，應該把拍子、音樂的意圖交代清楚；而適當的視覺交流、臉部表情和手勢，應配合指揮棒的工作。在講話之前，指揮應問自己，是否指揮棒已清楚地告訴團員該做什麼。如果指揮棒沒有完成任務，在下次排練到同樣的樂段時，指揮就必須確保讓指揮棒的指令清楚。如果團員對指揮棒沒有反應，這說明了他們沒有看指揮或指揮棒沒有按指揮的意圖去做。

如果在排練中出了錯誤，總先問問是不是指揮自己的問題。請記住，沒有哪一個指揮能像托斯卡尼尼（Toscanini）那樣，當他不能夠顯示或解釋清楚他要團員做什麼時，他就會為自己的指揮感到不安；他相當自責，他打自己，幾乎把自己打暈過去。也就是說，在排練不盡意時，指揮應該也從自己身上找原因。

一旦樂團和指揮棒脫節，指揮應停下來，並觀察要花多久的時間，來引起團員的注意，別讓樂團隨心所欲地進行下去。有時樂團停住後，也不要告訴他們為什麼指揮要他們停下來，可試著從失去聯繫的那個地方重新開始，讓團員和指揮棒重新建立起聯繫。如果第二次團員還是做不到，回去再開始一遍，直到團員和指揮棒建立起關係為止。

## 紮實的指揮技巧

確實清楚各種技術問題，有時並能用口頭清楚地告訴團員指揮的看法，讓團員知道指揮的要求。身為指揮者，必須能指揮單獨或局部的團員，這兩種指揮方式和指揮全體的方式，在動作上是不同的。

確保不要讓指揮棒低於肚臍以下，因為團員看不清楚。在指揮右邊時，左邊的團員可能看不見指揮棒。這時，可用另一隻手做為替代，直到他們能看到真正的指揮棒。

通常坐在後面和兩端的團員較不容易看到指揮，但指揮要能看到樂團的兩端和後面。如果指揮把拍子打到後面看得到的地方，就會得到全體團員的反應，而坐在前排較容易看到指揮的團員，也能夠感受到來自後面團員的力量和信心。

聲音從後面到前面聽，是為了合奏的目的，聲音從下面到上面聽，是為了音準的目的。在安排團員的座次時，應記住這一點：在許多情況下，技巧較差的團員總被安排坐在後面或兩端，但這種安排也增加了他們演奏時的困難度。

在出現一個較長的獨奏樂段時，例如精彩的裝飾奏，必須要讓團員清楚地知道指揮要從哪個點重新開始。在可能的情況下，讓團員在樂譜上標上記號，這樣不但會在排練中節省時間，而且把標示的要求演奏出來。一般而言，團員對有特別標示的部分較少疑問；但是，面對同樣的處理方式，如果不特別

標示出來，在排練時就可能會引起激烈的爭論。

　　解決聲音平衡的問題，也是指揮處理音樂清晰度的一部分。在一個大聲喧鬧的房間裡，如果你講話聲音太輕，別人就聽不清楚你說了些什麼。你可以講大聲一點，或是把房間的噪音減少一點；同樣的問題，在演出中也會出現。指揮必須有效地面對問題，而不是躲在憑空臆想的情景裡。一般而言，放低配器的聲音，突出獨奏的清晰度，比單單要求獨奏提高聲音演奏好；因為只要求提高獨奏者的音量，會迫使獨奏者無法在正常範圍內演奏，而產生不好的音色。

　　指揮常考慮到團員身體的疲勞程度，但團員情感的疲勞程度也要考慮進去。在演出一個小高潮後還要再讓音樂的張力繼續保持下去是很困難的。所以，有時最好能淡化感情的投入，不要把所有精力耗掉，以便能用在真正需要全部精力的地方。

　　在職業樂團中，團員是樂曲重新創作的音樂家，一旦指揮對作品的詮釋做出決定後，所有的團員就應該重新創造那些決定；做不到這一點，就意味著演奏技巧的失敗。這個觀點應該灌輸給每個團員，不管是對身為獨奏者還是一個大樂團，這一點都應該記住。

# 第三部分

與合唱團合作及其他注意事項

# 與合唱團合作

　　身為一個樂團指揮，平時所思考的問題，當他面對歌者時，這些問題亦適用於歌者上。

## 歌詞（IPA）

　　在歌者與器樂演奏者之間的最大不同點（除了一些特殊的例子外），是歌者有歌詞。了解歌詞的意思與該歌詞所擺的位置，是相當重要的。所有好的歌詞，其背後均有深刻的涵意，而身為指揮與歌者必須了解這一層意思，並把它充分地表達出來；這些歌詞常常不是只有傳達出「表面」上的字義，它們往往來自於人類心靈深處的感動或想法。

　　這些字本身有它們自己的「音速」與「力度」，選擇正確版本的語言是很重要的。十六世紀的「英語」與二十世紀的「美國式」美語是不同的。在不同時間、不同地區，其發音是有可能有很大的不同的。然而，當我們在表演十六世紀的英國作品時，最好是採用近代的英語發音；主要的原因，是為了讓聽眾能聽懂歌者所唱的詞。當歌者唱非本國的語言時，歌者必須知道原文每個字在其所在位置的字義，若採用「翻譯」的詞，它們很可能會扭曲原有的意思。舉例來說，譯者常常為了讓整句唸起來通順而需要重組字與字之間的次序、架構；如此一來，很可能會把作曲者原先「設定把某個字特別放在某個音

高或段落」的想法給扭曲了。

對於每個字的發音、咬字，指揮必須非常的清楚，如此才能讓合唱團的團員對每個字母有一致的聲音。指揮對語調的發音法，要能明確的要求。對一個相同的母音，如果有不同的發音，那將會破壞聲音的「純粹度」。來自不同地區的人，會有不同的發音。例如肯德基州和紐約州的人，對"a"的發音是不同的。因此，當合唱團成員來自不同的地區，指揮必須決定用那一種發音方式，以求得一致的發音。為了清楚每個字的發音情形，與讓所有的母音保持同樣的音質，這需要對每個作品的發音進行研究。

一般藝術性的英文曲目都可以參照韋氏（Merriam-Webster）的《美國英語發音辭典》（*A Pronouncing Dictionary of American English*）。此字典採用國際字母語音學（International Phonetic Alphabet），是演唱家、聲樂教師和合唱指揮不可或缺的工具書。有一些詞典和指南有提供外文的發音，演唱者和指揮應該熟悉拉丁文、德文、法文和義大利文的基本發音。

一般而言，「富藝術性較高」的作品，其發音必須儘可能地「純正」，有些作品，由於較具「特殊地區性」的關係，作曲家很可能要用當地的方言（地方語）來唱，才能唱出該作品的特色：例如靈歌，務必使用原文。如果指揮能在排練中，特別是在講解作品的用詞時，就使用在舞台演唱時的發音而不是日常言談的發音，團員遇到的困難的情形就會少很多。

在英文中，必須保持子音的音高和前面的母音一致，而且

一個字應該在寫出的音高上徹底開始與結束（包括子音）。若用較「懶散」的發音方式，很容易造成子音很弱或根本聽不到子音。另外，必須切記，有些不同的兩個字連起來唱，很有可能會讓聽者誤解歌詞的意思。例如，在彌賽亞的哈利路亞合唱曲中的詞 "and He shall reign"，不可將 "and" 和 "He" 省略音節而連起來唱；因為連起來的發音是「Andy」，這聽起來的字意是小男孩的名字，它當然不是韓德爾所要表達的意思。

字本身原來就有音調的變化，它直接影響力度上的表現，身為伴奏者也應了解這一點。以 "Hallelujah" 為例，該字的前兩個音節，唸起來會以漸強（crescendo）的情形進入第三音節，而第四音節則是力度最弱的地方；這字的力度變化，有如 mp-mf-f-p。假如伴奏一開始就以強的力度彈出，這可能會造成第一個音節不見了，第二個音節聽不清楚，第三個音節尚可，第四個音節也不見了。這是因為忽略字本身的音調變化，就會產生如此不理想的結果。

如果在歌詞中，有發現「持續營造」的情形，我們則必須配合音樂，來調整聲音「加重」的地方。例如 "Come, come again, come again to work, come again to work and play"，如果歌詞中只有一個字 "come"，聽眾很容易把注意力放在這個字上；若重複該字，並增加 "again"，這時所要強調的字就跑到 "again" 上。然而，若歌詞增加到 "to work"，這時所要強調的地方，就換到 "work" 該字上。這時，相對於新高潮位置的產生，原先所強調的地方就變成「弱拍」的音樂。接下來，我

們就可理解到，當歌詞加到 "and play"，這整句則就必須引導到 "play" 上。

　　字本身有它個別的音色，同時，它在一個樂句中，也有它處於整個樂句時所要表達的色彩。這些無論是單一或合起來的字，它們的意圖與變化，均須反應在伴奏上。

　　歌詞，也可能由作曲家加上色彩。一個 "Alleluia" 可以配上一個音節一個音，或一個音節配上「花腔式」的多音。前者是作曲者在展現音樂的同時，也在傳達對字本身的趣味性。至於後者，字並不是主要的成分，因為富有連貫性、一致性風格的樂句，才是重要的部分，而聲樂部分則以「樂器」的手法來呈現。

　　以子音開頭的句子，必須和後面的母音音高一致。指揮時，確實讓母音落在拍子上，並且留出時間讓子音唱清楚，因此決定子音放的位置，是相當重要的。是不是把休止符之前的子音放在休止符上呢？哪一種方式較常用？有沒有為了某種戲劇效果而把子音放在休止符之前？若需放在休止符出現之前的話，例如歌詞中出現驚歎號（！）時，是放在它的半拍位置之前，還是放在它的四分之三拍位置之前呢？這確切的地方，是依實例而定。還有另一個關於子音的問題，是所有的聲部一起唱它們的最後一個子音，還是讓一個聲部持續著，以避免聲音全部停住？如果是為了這個因素，該聲部的子音就要晚一點出現。

　　當母音出現在不適當的音域時，這時就必須調整母音的發

音，以便歌者可以維持好的音質。一旦這種情形結束後，務必
用最純正的母音來唱。

## 換氣

　　隨時記住，演唱者需要呼吸。和演唱者合作時，要始終注
意他們的聲音品質和音準。品質和音準的不理想，主要是因氣
不夠與不正確的呼吸方法。所以，指揮應透過總譜的研究，決
定何時換氣和怎樣呼吸，並提出技術性的示範。如果自己能把
每一行都唱一遍，指導起來會更有效率。

　　換氣的地方，常常可藉作曲者以及詞的內容，來清楚得知
確切的位置。有些比較細心的作曲家，會寫上大概的速度標
語，以便歌者能夠一個句子一個換氣。在作曲家沒有習慣寫上
速度標語的時期，唸詞的「自然」速度與樂句的長短，往往是
決定速度的主要因素。而這些決定，又往往在於歌者本身的能
力；優秀的歌者可以因為他們的熟練技巧，而可以自如地唱詞
快些或慢些。

　　我們可藉歌詞中的標點符號，看出字的群組關係。這些符
號，可以有各種不同的方法來看待，但作曲家應該讓這些字表
達清楚。「逗點」有可能是或者不是讓歌者有時間換氣的地
方；換氣與否，主要由演出者來決定。然而，假如藉著「逗點」
來分離一些短的樂句，通常最後的「逗點」處，是需要換氣
的。至於其他的「逗點」，則可視為聲調的變化，不需要換
氣。

## 座次

　　指揮應從樂譜中，研究出正確的座次安排。座次的安排，會因音樂廳的音響效果不同而不同。在回聲比較好的音樂廳，安排座次時，考慮的問題就比較少；但是，在回聲較差的音樂廳，安排座次時，考慮的問題就比較多，例如唱同一聲部的團員可能不安排在一起。

　　不同風格的合唱音樂，需要不同的音質，這些差異可透過座次的安排來實現。指揮愈了解團員中各個團員的音質，他就愈能在安排座次方面，要求的更準確。一般來講，較優秀的歌者應該放在合唱團的中間，使他們能聽清楚各個部分。爲了不同的目的，可以調換座次。讓團員站得開一些，可以擴散聲音；讓他們站集中一點，可使聲音更集中。

　　同一群歌者，可以因爲座次的改變而產生不同的音質。如果合唱團團員是爲了某一特定曲目而甄選出來的，座次的問題則有商討的餘地；無論如何，對許多合唱團而言，他們有著廣泛的曲目以及各種不同的音色，座次會依目的的不同而有不同的排法。

　　當在開始一個新的曲目時，可以把較優秀的團員集中起來，把讀譜快而音量小的團員放在前面，旁邊則是其他聲部而且也是音量較小的團員。若把讀譜快而音量小的團員與讀譜慢而音量大的團員放在一起，這是非常浪費聲音的排法。優秀團員身後，應安排優秀的團員以加強聲勢。至於讀譜較慢的團

員，要鼓勵他們提升自己的音樂能力，使他們能積極參與，而不是經常依賴其他團員。

當曲目的了解日益加深之後，指揮必須決定該作品聲音的品質。假如作品本身是屬於「輕」的，音質較重的團員就可考慮放在該聲部的外圍。通常被安排在外圍的團員，是較難引導的，因為他們較無法與中心點的聲音取得連貫，而音量「較重」的團員，也較不容易發揮出他的特質。然而，假如需要一個較暗、厚而有力的聲音，屬於輕音質的歌者，可在外圍地區。對一個有較多女高音和女低音的合唱團，可以把男高音與男低音集中在合唱團的中間位置。這時女高音與女低音「包圍」著男高音與男低音，而兩個女聲部可在男聲部的前後位置碰在一起。

在一個典型的大合唱團中，女高音通常放在指揮的左側，女低音放在指揮的右側。根據曲目與習慣，可以把男低音放在女高音的後面，而把男高音放在女低音的後面；或者把男高音放在女高音的後面，而把男低音放在女低音的後面。把男高音放在女高音的後面有強調他們「高聲部音域」的特質，把男低音與女低音放在一起時，這個類似的情形亦可發現，是為了強調他們「低聲部音域」的特質。

如果演出場地，是屬於較寬的格局或是屬於小的合唱團曲目，可以把所有的聲部排在同一線上，例如S（女高音）－A（女低音）－T（男高音）－B（男低音），或S（女高音）－T（男高音）－B（男低音）A（女低音）。對於一些把女高音分

成兩部（S1和S2）的小合唱編製，作曲者可能會希望把兩部女高音分開來。因此，我們可以採用如下的排法：S1（第一女高音）－T（男高音）－A（女低音）－B（男低音）－S2（第二女高音）。

有時，可讓各種不同特質的歌者坐在一起，這和歌者們之間的友誼或是音樂能力無關。這樣做的主要目的在於，團員可相互分享音樂，並且促使音樂做得更好。當我們有不同的座次圖時，可嘗試這樣的座次。

不管是為了某一特殊的音響效果或教學目的，為了有一個相當融合的聲音，合唱團團員可採用「混合」的座位；每一區域都同時有不同的聲部，如果某一聲部的人數較多，也必須試著分配出去。舉例來說，假如該團有較多的女高音，或許把每一區分配成T（男高音）－S（女高音）－A（女低音）－S（女高音）－B（男低低）。「混合」的座次，在一小群體中，最好不要讓唱同一聲部的人坐在一起，即使不同的小群體和小群體之間，也不要有這種情形發生。同樣的，最好讓較優秀的小群體站在中間。

總之，指揮必須能彈性地處理團員的座次，與他們聲音的特質、能力。從讀譜到演出，指揮將會知道自己所要的聲音，並且有一個富創意的座次。指揮可以有較廣的聲音品質來供選擇，而非一味地要求團員來調整他們的聲音，以便配合不變的座次。

## 各部的負責人與分部練習

在合唱團中，各聲部的負責人有如弦樂團各部的首席。他們都是各個聲部的帶領者，他們可以鼓舞其他人，並且可以帶領分部的練習。在一個大的合唱團中，他們亦可扮演管理各個聲部的角色，例如督導良好的出席記錄或兼一些行政工作，例如擔任該聲部的樂譜管理人。

每個合唱團聲部有如弦樂團的各個分部，他們有明顯的個別聲音差異；為了能有效地合在一起，必須有統一、整合的工作。在一個團體裡歌唱，其情形是和在一個團體中演奏一樣，如何讓聲音與音樂性「相融相合」，是遠重要於強調個別的能力。

## 人聲的色彩

人聲和樂器一樣，他們均有一個範圍內的色彩與張度。使用不同區域的發聲，會產生不同的音色；而同一個音，可能由不同聲區來獲得。一個弦樂演奏者，可以在G弦或D弦奏出同音高的音，但其音色是不同的。因此，一個弦樂指揮，必須要團員在同一條弦上演奏；一個合唱指揮，也必須統一團員的唱腔位置。一般而言，人聲可分成四個區域。最低的部分常常與「胸聲」有關，接下來是往上的中間區域，接著是更高點的位置，有時，我們稱之為「頭聲」；一個較高而「緊」的聲音，

往往會用上「假聲」。

特別是男性，常常為了某種特殊效果或為了能「輕攀」上頂端的高音區，經常用假聲。聲音如何從某一音區完美地轉入另一音區，是歌者常常花時間努力去練習的目標之一。在一個樂句中，我們儘可能避免聽到聲音的突然轉變，因為如此一來，將會破壞音樂的完整性。一個聲樂演唱者，在不同的區域有聲音轉換的問題；相對於一個合唱團，由於已分出不同音域的聲部，聲音轉換的問題是比較少。

人聲聲音的位置的選擇，和弦樂演奏者對指法的選擇，有著類似的問題。當弦樂演奏者在處理一個大跳音的時候，他會考慮儘量選擇留在原先的位置；利用跨弦的方法來演奏該音，而不會在同一條弦上快速地移來移去。在人聲聲音的跳進上，也有類似的情形。

合唱團應該能展現各種聲音，從一個有力度、張力的聲音到輕而飄、沒有任何振動而相當細緻、柔和的聲音（儘可能用到頭聲的位置來唱）。如果合唱指揮本身能範唱的的話，當然很好。但是，如何指揮與帶領，還是最重要的一環。對於一個非聲樂出身的指揮而言，可從團員中挑出適合擔任範唱的人選，而讓團員知道指揮所要的聲音。

關於音域的位置，指揮也要注意到。假如男高音將要進入一個高音區，指揮要順著移高拍點的位置來指揮。假如整個樂句線條都是一直處於高音域，那麼指揮的位置也就同他們留在高的位置上。一個優秀的合唱指揮，他隨時會知道歌者的需

要，而去幫助「支持」他們的聲音。對一個要持續唱高音域的團員，若指揮採用低的拍點，這將會讓每個人感到非常沮喪的。

有精確的音準，是必須兼具「聽覺」的技巧（可以事先想到該音的位置並且能夠唱出正確的音高）與「放對位置」的技巧（這點類似於弦樂演奏者，可以在適當的位置用適當的指法來奏出該音）。檢查音準時，從低音開起。在演唱無伴奏的曲子時，最好讓團員使用更細微的音準系統，儘量不使用鋼琴和管風琴。

然而，音樂中有許多棘手的音程，常常令歌者感到困難。例如，遇到往下七度或九度音時，如果歌者可以事先在腦中以轉位音程來想，或整個移高八度後，再視實際音高的位置來往上或往下找該音。這樣的想法，應該可以讓歌者較容易掌握到正確的音高；因為要唱一個全音或半音，總是比直接唱一個七度音或九度音來得容易些。假如有困難的音出現在要接進來唱的地方，而歌者也缺乏信心；這時可提醒歌者，試著找出靠近該音的和聲，再從聽到的音去推想，將要唱的音與該音之間，找出較簡單的音程關係。當然，有絕對音感的人在這方面，就不會有音準問題的困擾。

常常會讓器樂演奏者覺得不可思議的，是歌者對節奏精確度的要求。在獨唱時，適度的自由是允許的，但在一個團體的合唱下，則必須有相當嚴謹的節奏訓練。基本上，母音是放在拍點上，而所有的子音是出現在拍點的前面或後面。對這些細

113

微時間的掌握，主要取決於指揮的考量上。

## 合唱團的編制

　　許多合唱作品對人數的多寡與聲音的品質，都有其標準。一個偉大的作曲家，在作曲一開始時，就會把這些因素考慮進去。一個明顯的例子是佛漢·威廉斯（Ralph Vaughan Williams）的小夜曲；這部作品是為了十六位歌者而寫，作曲者非常清楚這個意圖。因此，獨唱和合唱的聲部，其聲音絕對要能吻合這些個別歌者的特質。

## 掌握正確的時代風格

　　所有的作品，都應要考慮到它們的時代風格。舉例來說，當貝多芬在首演他的第九號交響曲時，因沒有足夠大的合唱團，因此非常勉強地在音樂高潮處，在管弦樂譜上加上一個漸弱記號。因此，如果我們用與貝多芬時代同樣人數的合唱團演出這首曲子，其實是牴觸作曲者的原意，而且也同樣會遇到聲部平衡上的問題。為了能了解作曲家的構想，對作品背景進行深入的研究，是相當重要的。

## 排練

　　這裡同樣要強調先前講過的觀念，即不要把團員看成是缺乏音樂才能的低能者。如果演唱者還不具備基本的音樂技巧，

則必須下功夫培訓他們；但如果是他們自己能練習的內容，就讓他們自己完成。

在合唱團排練一開始所採用的熱身練習，大體上有三種派別。有的人會以教學的角度出發，天經地義的做這個熱身練習。然而，如果合唱團中已有較多不錯的歌者，他們純粹是藉著這個活動，來讓好的聲音得以「延續」。有些指揮有可能是任由歌者自己做自己的熱身活動，準備好即將要開始的排練。也有些指揮則一開始選擇中間音域與適中的力度的音樂，直接開始進行排練；換句話說，他把熱身活動和排練音樂同時進行。

通常器樂演奏者，在演奏正常音域以外的音樂或持續演奏強的力度，總是容易感到疲倦，這種情形亦發生在合唱團的演唱者身上。指揮應該要仔細地觀察每個獨立的聲部，因為很有可能只有某一聲部是在非一般音域內，其餘聲部則在適當的人聲音域中進行。如果指揮沒有注意到這點，而照常地排練下去，這很可能會導致某一聲部造成聲音上的問題。

一般而言，指揮在排練合唱團時，和合唱團之間的距離是蠻近的；因此，是沒有必要拿指揮棒的。然而，假如這個作品有用到樂團，合唱團是站在樂團後面；這時，必須讓合唱團習慣這種「距離」。如果指揮在演出時會用到指揮棒，指揮也必須讓合唱團本身在單獨排練時，有足夠的時間來適應指揮用指揮棒。

同樣的，如果合唱團和指揮之間需要樂器演奏，為了要讓

團員熟悉其位置，把樂器（如果有的話）放在樂器排放的位置，如此一來，團員就會習慣這種距離。

在一個聲音很「乾」的地方唱歌，對歌者而言，是個相當大的困擾。如果音樂廳本身沒辦法讓歌者唱出有點明亮、「鳴響」的聲音，聲音聽起來會有「往下掉」的感覺。不僅如此，這也導致無法處理聲部平衡與聲音融合的各種問題。假如歌者能在一個「有反應」的音樂廳演唱，無論是要達到高或低音域的極限處，均遠較一個「乾」的音樂廳來得容易些。如果合唱團本身在聲部平衡上已做的很完美，但音樂廳本身的音響極可能無法反應出這樣的聲音；這時，請一個人在聽眾位置聽音響效果，是有幫助的。

當聲部進行到較高音域的時候，指揮棒的位置也要稍高些，以便幫忙支撐歌者來進行該段高音處；至於低音域的地方，指揮則必須給予歌者足夠的空間，手勢上儘可能地放鬆。必須注意的是，手掌心絕對不要朝下，因爲這很容易導致歌者的聲音往下掉；相反的，手掌心隨時朝上，這將有助於歌者去支撐、維持音高。

有許多理由，造成歌者無法充滿自信與正確地唱出自己想唱的東西。就聲音本身而言，「聲音累了」是一個主因。如果把排練的時間訂在一個工作天的最後時段，這就排練而言，是很吃力的。有時即使有好的聲音，但是因爲身體本身已經累了，也會影響到聲音所需要的「支撐」。不管是感冒或任何生理上的病痛，尤其是在喉嚨或鼻子的地方，這時是不宜多唱

的。雖然這很容易造成某些較懶散團員一個「不必唱」的藉
口,但這總比強迫歌者去用不舒服的聲音來唱更好。這時,可
以讓這些不舒服、有病痛的歌者坐在某一區域;但切記,不能
讓他們彼此之間坐得太近,並且叮嚀他們用鉛筆與耳朵參與合
唱團的排練。

當我們在解決音樂上的問題時,「儘可能地不要用到聲
音」,特別是該問題發生在困難的音域時。假如非唱不可時,
這時可建議團員用低八度或高八度來唱該段困難的音域。在解
決問題時,團員可用舒服的力度來唱;這種用不大不小的力
度,均適用於音質本身大聲或輕的歌者們。一旦問題解決了,
再採用譜上應有的力度來唱。排練一些音量大的部分或較難的
音域的部分,必須在歌者經過熱身之後來進行。

如果用「講」或「唸唱」的方式,就可解決音樂上所遇到
的問題,這種方式所占用的時間也不要過長。因為「講話」同
樣會給聲帶帶來負擔;可試著嘗試各種方法,例如「拍手」的
方式等等。

## 伴奏

這是一門很特殊的技巧,在學習的過程當中,其實可以得
到許多好處。實際上,我們並不需一位很棒的鋼琴家,鋼琴家
可以輕而易舉地把所有的音全部彈出來。雖然在某一特別的排
練過程中,需要伴奏有這種能力。但是,一位好的鋼琴排練
者,當合唱團的確需要他時,他才適度地參與。當指揮停下來

117

時，他也能即時知道指揮將從何處開始，譬如給某一特定音高，或者在某一聲部單獨做最後一次的檢查時，彈出該聲部的音高。在給音高時，注意要能配合作品的力度，而用正確的力度彈出。若所有聲部需要音高時，基本上，除了有非和聲音外，均由低音往高音彈出。如果有非和聲音在內，可先彈出和聲音的部分，然後再彈非和聲的音，如此可讓需要唱那一特別音的人，對該音高加深印象。

有時候，鋼琴對歌者而言，並不是件好樂器。鋼琴是一種屬於「敲擊」式的樂器，往往在接觸之後，音就逐漸消失掉。弦樂器的聲音是最好的，因為它在聲音上的持續性與彈性特質，但是，用鋼琴則是最實際的選擇。假如歌者的聲音聽起來有如「鋼琴聲音」的這種徵兆出現，這時必須停止鋼琴的彈奏，而強調讓歌者唱出持續且如歌似的聲音。

## 尋求與器樂之間的平衡

人聲和器樂的合作，是音樂創作中一項很輝煌的成就，掌握人聲和樂器的平衡，相當重要。

合唱團和樂團同台演奏，主導音樂進行的是「歌詞」。有些例外的作品，如德布西的海妖或霍斯特的行星組曲，它們是只有聲音，沒有詞。因為歌詞很重要，要確實能讓聽眾聽到歌詞。假如聽眾無法清楚地聽到歌詞，這時必定喪失和聽眾之間的交流：最令人洩氣的是，聽眾只看到歌者嘴巴在唱些東西，而他們卻是無法了解！

　　器樂演奏者應該有歌詞的影印本，並能理解詞要表達的感情，如此才能把這些感情在音樂中表現出來。器樂演奏者要能聽見歌者的歌詞，如果聽不見，就說明器樂聲太大。尤其是最低聲部的演唱旋律和歌詞都要聽清楚，一旦有與歌者同樣的旋律出現，器樂演奏者更需要提高警覺。

　　一場音樂會如果演奏得好，將會特別好聽和感人；但是如果沒有精心的排練，它也會讓觀眾覺得迷惑和洩氣。在歌者唱詞時，母音有些聽起來是較亮較大聲，有些則是較暗較小聲；然而演奏器樂的人常常忽略此特點，而用「相同」的音色來演奏整句。

　　如果歌者因為詞的關係，而產生聲音的變化，器樂演奏者其實應要注意到，並能注意到要與歌者的聲音取得音量上的平衡。尤其在「室內樂型」的作品中，常可發現這種情形，伴奏的人必須隨著詞本身在力度上的不同反應，而跟著變化自己的音量。例如巴赫清唱劇結尾部分，有雙簧管伴奏女高音，如果器樂演奏者知道歌詞，他（她）可以調整力度和音色，以配合各種不同的母音，如此一來會有一個較好的融合效果。相較於獨奏者若只使用一種力度和音色，它只能融合一些母音而排斥另外一些母音。要達到這種水準，這需要有人，很仔細地把這些要求清楚地標示在分譜上；另一方面，也需要有敏感度非常高的演奏者來演奏。

　　另外，在樂團和合唱團同時排練時，器樂演奏者要支持歌者，並對歌者表示「友好」。器樂演奏者很容易跟著歌者的激

119

情走，通常需要大量的練習，來保持很好的平衡而不過分激動。管風琴和銅管很容易壓制歌者的演唱力度，與這兩種樂器合作時，指揮要特別注意聲部的平衡，而靈活地處理力度上的問題。

　　器樂演奏者和歌者合作時，要能發揮個自的最強優勢，一旦合唱團沒有參與音樂的進行，樂團就要增加其力度（要合乎音樂要求）；在樂團獨自演奏時，不能顯得「柔弱」。有些作曲家，故意把樂團展現最大力度的地方充當作品的高潮處，而合唱團卻保持安靜。

　　有些作品讓歌者的聲音凌駕於樂團之上，是頗有成效的。一般而言，合唱團通常是坐或站在台階上。然而，假如舞台是高而空曠的，上面有提供一些音響設備，其實可在合唱團中，局部定位地用上麥克風，再加上一點點的擴音器，以便讓合唱團的聲音可以往高處跑而傳到大廳去。要注意是，使用這些電子設備的主要目的，在於增加合唱團聲音、咬字的清晰度，讓觀眾絲毫感覺不到在使用這些電子儀器設備。

## 聲音的發展

　　聲音開始趨於穩定，主要是在十八歲到二十二歲之間。當這個過程正在進展時，最重要的情形是，人的聲音也處於最自然的情況。當然，由於每個人的生理構造的差異，聲音的變化也因人而異。基本上，音質較輕、較早熟的人，他們在演出時，可以比音質較重、較暗的人，更有效地保持他們的聲音。

特別是有些花腔女高音，可能在很年輕時就已成型，然而，這種特質也會消失得早。

歌者要能接受每個人自己獨特的聲音，而不要試著去「改造」自己的聲音。因為，這很容易造成極度的疲倦以及無力感，甚至造成聲帶的受傷。

## 合唱團團員

挑選正確人數的團員，來準備以後要演出的曲目，這些人選的音質，將適用於所挑的曲目。一些具世界職業水準的合唱團或精緻的小團體，也都這樣做。有許多其他的合唱團，有其訓練的目的。例如嘗試各種風格、年代的曲目，或是純粹為合唱團本身來唱，唱出某些特定的曲目，而非為迎合觀眾的口味來挑曲目。許多合唱團的團員，他們可能有很多種聲音特質與各種不同程度的音樂能力，這時指揮必須花時間去了解這種「複雜的組合」，並且能妥善地管理。有些合唱團的團員非常特別，例如某些團員已相當習慣於他們自己的聲部、座次，若指揮稍加更動，他們便無法接受。有太多的事情，指揮都必須「承擔」，以求有愈來愈好的音樂會。經常讓合唱團團員有著不同的座次，這較不會讓團員們大驚小怪；並且讓長久不變動座次的合唱團，能逐漸接受這樣的觀念。甚至，如果因為某一特殊曲目的關係，而必須用上一個全新的座次，他們也可以接受這個新的安排。

團員對自己的聲音，是相當敏感的。有時，指揮的一句評

論，很可能讓團員誤認指揮在「侮辱」他的聲音。這時，指揮必須馬上釐清他的說明。

### 音樂會之前的準備

在準備一場音樂會時，除了團員的音樂表現外，一些基本的事項，例如是否需要台階、椅子、進退場出入口、服裝、譜夾等等，也都應該考慮進去。在決定好團員的座次後，必須安排團員有個簡潔的入場次序。同時在決定好是否需要用到椅子後，必須選擇大小與高度適當的階梯。另外，團員是否要穿統一的服裝？在音樂會進行中，團員是否要從某一個地方移到另一個地方呢？假如有的話，就必須仔細地考量好團員走的路線，使他們能在預定的時間內完成這個動作。至於是否用到譜夾或是如何拿譜夾，都是事先就已考慮清楚的。如果有選擇演出場地機會的話，試著選出可以配合該演出場地大小、音響等的曲目。

## 其他注意事項

### 排練計畫

只有好的指揮技術，但沒有有效率、計畫的排練，往往事倍功半；尤其是排練一個團體，有太多的行政事務要處理。根

據個人的經驗，列出一些注意事項。

一、排練前的音樂準備

從仔細的研究總譜過程中，決定好對音樂的詮釋，並考慮以怎樣的方式、方法進行排練。指揮對排練的音樂若能瞭若指掌，並且精心安排良好的排練效果，是不需要擺出一副「權威」的姿態，來獲得好的訓練。

二、儘早將季節性安排和排練計畫公告出去

儘早公告排練時間表與音樂會活動，這意味著指揮必須更早一點完成讀譜任務。如果要做出變更，其更動只能是因實際情形的需要而做的，不會對團員的時間表造成破壞。愈接近某一排練時，更要要求團員不可缺席或只參加部分排練，這樣做通常不會引起不滿。但是愈接近演出時，如果增加一些額外的要求，團員的反應則很少是友善的。

檢查各種日曆表，如國定假日、社區活動安排和學校計畫等，以便在安排排練時間表時，能避免活動上的衝突，讓團員儘早把排練和演出的時間，置於相關的行事曆中。記住，在猶太人的假日中，通常假日在前一夜開始，而假日則在節日當天黃昏時結束；這意味著團員可在節日的那天晚上參加排練，而假日的前一天晚上則無法參加排練。

三、詳細的曲目排練次序

在排練前，儘量公布詳細的曲目次序，例如先排練哪一部分、什麼時候排練。在安排排練時，讓那些只在某一部分出現

的團員提前知道，何時需要他們、何時能夠結束，這會讓他們更妥善的安排時間。但記得說清楚，時間安排只是一個大概。一般來說，開始排練時，大編制的曲目放在前面，隨著編制的減少，好讓一部分團員可以先走。指揮爲團員考慮到他們的時間，團員會讚賞指揮的好意。

四、充分的時間規劃舞台與所需要的設備

在整個樂團排練之前，儘量做好一些細節性的準備，如果需要怖置舞台、特殊效果、燈光效果、公開演講、電子器材和錄音等，必須事前有更詳細的規劃。通常要挪出比預先考慮的時間多一點，例如爲了尋找長一點的電纜和麥克風等，而不致拖延整個排練時間。在排練前，必須和獨奏者有充分的溝通討論，來確定對某個作品的詮釋。

五、全體的參與感

注意排練方式，讓所有團員覺得他們都在參與。如果一部分團員演奏得不多，讓他們確信你沒有忽視他們；記得要表揚和鼓勵他們，使他們覺得即使他們的角色不是主要的，但他們也是演出作品的一部分。對於離指揮較遠的團員，例如打擊手、低音銅管和低音大提琴，有些單獨的排練是很重要的。

六、針對單一音樂問題來排練

當排練某一音樂要素時，例如力度的對比對某個作品可能

特別重要，這時也許會進行全部或局部排練，但只針對這個最重要的部分進行排練。好比在集中排練作品的力度對比時，暫時不管其他問題，但必須記住要再回來解決另外的問題。

七、累積性的排練

讓排練成為一個累積性的活動，使後來的排練建立在前面的基礎上。大家應可明顯看出，如果某人在上一次排練時沒有出現，他（她）就不可能以上次排練的方式來進行排練。沒有必要每次重複排練，**事事**必練。很多時候，**團員**可藉由排練來整理自己的問題，一旦到演出時，累積起來的排練經驗就會在此達到高潮。當然，這需要適合與精明的管理。

八、表達能力

能夠用肢體和語言，積極地表達自己。如果出現錯誤，不要皺眉和擠眼。把指揮的建議和評論，以一種友善和積極的方式告訴團員，並時時刻刻鼓勵團員。

九、譜務

選擇需購買或租譜排練的曲目，它必須有專人負責。至於把一些需要特殊詮釋的部分，在分譜上仔細標示出來，同樣很重要，因為如此可以節省大量的時間。而且樂團首席要確實在排練之前，把所有弓法和其他細節的東西，交給弦樂各部的首席，讓他們先標示在他們的分譜上。

一個好的樂團圖書管理員，就像是一位財務總管。他（她）

按照版本的年代，將音樂作品排列成序、建檔、蓋章，然後交給指揮去標示記號。一旦弦樂首席分譜還回來，可以把所有分譜和總譜上的標示，全部抄寫在分譜上，最後在排練前發給團員。因此團員可以在第一次排練之前，自行先開始練習。

音樂會結束後，必須馬上收回分譜，並按分譜順序收起來，再放進譜櫃或還給租譜公司。若是屬於租譜部分，必須詳讀與檢查租譜公司的合同。

十、確定弦樂團的座位

安排樂團的座次要考慮到音樂廳的大小、音響效果、樂團大小、音樂特點和節目方面的要求。

《新葛羅夫音樂和音樂家辭典》（*New Grove Dictionary of Music and Musicians*）和其他一些專門講解樂團排練的書，它們對樂團座次的安排均有充分的介紹。有些講解不同樂團歷史的書籍也會提到，因為他們把不同時期的座次，用照片保存了下來。

有一些作品，特別是從古典時期到浪漫派中期，作曲家在創作時即已考慮到座次的安排，特別是將第二小提琴安排在第一小提琴的對面。在演奏這些作品時，最好能按作曲家設想的座次安排。分開第一小提琴、第二小提琴的這種座次，其實是一直持續到二十世紀中葉，我們可從佛漢・威廉斯（Ralph Vaughan Williams）的作品中看出這樣的安排。

二十世紀中期後，樂團開始安排讓第一和第二小提琴坐在

同一邊，而經常讓大提琴坐在第一小提琴對面（雖然有些大樂團是讓中提琴坐在第一小提琴對面）。這樣做是爲了凸顯第一小提琴的高音域，而第二小提琴時常出現低第一小提琴八度音的音型；而且由於音樂創作手法的不同，早期的音樂比較強調對位風格，而後來的第二小提琴音樂，是較不具有「獨立性」。

如果第二小提琴是放在第一小提琴對面，中提琴時常安排在第一小提琴的內部。有時候也將大提琴放在第一小提琴的內部，史特勞斯（J. Strauss）的華爾滋特別用到這種安排，因爲大提琴和第一小提琴的旋律經常一致，這時低音大提琴則放在第一小提琴後面，使大提琴和低音大提琴有直接的聯繫。

當弦樂團在音響較「乾」的音樂廳演奏時，可嘗試混合的座次且讓團員站著演奏；低音大提琴則在樂團後面面對指揮排成一排，這除了有助於聽到低音大提琴的聲音外，也有助於節奏與音準的要求。

## 安排節目

聽眾在節目開始時的情緒是什麼？等他們離開音樂廳時，他們的感受又是什麼？安排節目要有目標，這是指揮選擇曲目時，所必須考慮的一個因素。根據演出場地、觀眾的期待，和他們的「耐心」，來決定撰擇何種音樂和作品。考慮的因素，主要是指揮自身的能力、樂團的能力，和聽眾的欣賞能力。

樂團演出過的曲目和主題，可以做爲未來節目的「樣

板」；但是僅將作品按年代次序排下來，並不能開出一個很好
的音樂會。作品總得以某種方式合在一起，節目要成功，必須
能讓音樂有細膩的感情交流和對比。有的不到一小時的音樂
會，卻讓觀眾覺得很冗長；同樣地，有的節目好像在很短的
時間內結束，然而實際演出的時間並不短。這種感受與音樂
本身、演出情形有關；曲目不僅是精心挑選的，而且曲目之
間有聯繫，再加上演出又很成功，使觀眾能充分感受到音樂
的感染力。

## 音樂的溝通

　　有的指揮一開始即解釋作品的標題、調號等等，這肯定不
能贏得團員的尊重，因為團員大部分已經有了這方面的研究，
而指揮卻輕視了團員這方面的能力。甚至有一種指揮，非常自
信地認為，只有他才能對音樂做出最完美的詮釋，而且認為只
要把這種知識傳遞給團員，就可獲得完美的演出。這種指揮通
常認為，樂團若沒有他，團員什麼也做不了。這種指揮是不可
能聽取團員意見的，他不會在意團員的演奏方式；因為他只認
定一種演奏方法，所以詮釋無法靈活改變。也有一些指揮常常
猶豫不決，無法決定他的詮釋方法。

　　從研究總譜中了解作曲家的意圖是什麼，並從樂團演奏
出來的聲音，判斷作曲家的意圖是否已表現出來。如果只有
某部分達到作曲家的要求，這時指揮必須決定，該做哪些必
要的調整。

　　用一個類比，來說明這一點。當你聽到一個使你高興的好消息，因爲高興，在你看到一個好朋友時，你會很急切地想把這個好消息告訴他。同樣的，當你的朋友聽到這個好消息後，也會做出很高興的反應。透過讀譜，訊息已從外面渠道（作曲家）傳給指揮，透過演奏（表演），再傳給聽衆。如果聽衆能夠理解音樂的語言，他們也會做出高興的反應（因爲聽衆經歷了愉快的感情反應，情緒也有了變化）。

　　使用這個類比，我們把情形稍微變化一下。前兩個階段（讀譜和演出）已經由指揮和團員完成了，而觀衆是坐在有回聲走道的另一端。如果音樂是一種節奏較快、愉快的樂段，而觀衆的反應卻是迷惑，原因是他們只聽到一團麻似的音樂信號。這時聽衆可能只聽到了一兩個聲音，或有些音樂只聽到了一部分，他們不知道音樂在表達什麼。

　　這意味著交流沒有完全實現，因爲聽衆不理解要傳達的訊息，所以指揮必須想辦法改變演奏情形，使聽衆能夠理解所聽到的段落。大聲責怪與重複快速的練習，均無濟於事，因爲這種情形又會產生另一種結果。所以，必須想辦法調整，例如講得清楚一點、慢一點和較平心靜氣一點。一旦聽衆理解了作品後，就會做出高興的反應；在此，我們用一種完全不同的方式把訊息傳給了聽衆。如果我們盲目地堅持第一種方式是最好的，並且只有一種方式，指揮就做錯了一件事；因爲他沒有做到傳達作曲家意圖的目的。但是，藉著承認問題的存在後，試圖做一些調整，使觀衆能夠接受與了解。

### 弦樂團團員的職責

　　一個好的指揮能夠合理安排弦樂團的座次，讓每個人發揮其才能並擔當起責任。坐在每部的第一排外圍座椅上的那個人，即為主要演奏者。在小提琴部分，這個人稱為樂團首席（在英國稱作「領導者」）。主要演奏者的職責是做出技術性的決定，並確定這些決定得以實現。這些決定可以用口頭表達，或事先標示在分譜上（可以節省時間，值得去做），或做出示範，讓其他團員模仿。

　　首席小提琴也有責任協調整個小提琴部分的演奏，充當樂團對觀眾的代表、客席藝術家和指揮的代表。坐在外圍的團員，要聽得見前面團員的演奏；坐在裡面的團員，演奏聲要小一點，這樣裡面的聲音就能和外圍的聲音融合在一起，而不會「打起來」。

　　裡面的團員也負責翻譜，並記下排練時所需要的各種弓法或提示。有分奏（divisi）的地方，裡面的團員要演奏低聲部，不過其他形式的分奏，有可能會打亂正常的順序。

　　調音時，從低聲部往高聲部調。對樂團的掌握，必須引導坐在樂團後面的團員演奏。因為一般聲音的傳送，有時會導致坐在後面和兩側的團員，聽到聲音時的時間比前面的晚，因此無法如前面團員那樣迅速地做出反應。

## 交響樂團中的管樂

指揮應該時常注意，管樂音準和平衡的問題。在提高音量時，很容易聽到的只是銅管和打擊樂。指揮應保持木管的聲音，勿使其他樂器全部主宰音樂的進行。之前提到關於呼吸和音準的問題，同樣適用於交響樂團中的管樂。

許多管樂作品創作時，就考慮到讓年輕團員來演奏，使他們在提高技巧的同時，也能充分利用他們的青春活力。從技術和樂團發展的角度來講，管樂教育顯得很重要。

管樂團員彼此之間應該相當友善，互相幫助調整音準和音域的問題。同樣的，法國號演奏者，也應該留有空間和時間來聽其他團員是如何演奏的，並讓指揮理解作曲家為什麼要用法國號來增加音樂色彩。因此，注意讓法國號利用機會刺激音樂效果。

## 音樂總監、指揮的音樂能力和行政能力

作為一個音樂團體的主要領導者，音樂總監應是一位受尊敬的優秀音樂家，並擁有一個積極和友善的品德。所有想從事音樂的人，都應以成為一個優秀的音樂家做為目標。身為一個指揮，其途徑應該與歌唱家和器樂家一樣。

早期的音樂技能，例如基本的鋼琴、弦樂、演唱，和耳朵訓練技能，都是必備的條件。理論技能如分析、作曲、編曲，

以及了解數字低音、總譜彈奏能力，和對音樂史和表演風格的知識等，這些音樂能力對一個指揮同樣是需要的。

以上所列的條件是很苛刻，但需要的東西仍很多。了解拉丁文、法文、德文和義大利文，和對不同文化、社會歷史的敏感度和接納，都不可忽視。甚至要了解戲劇和舞蹈，因為民間音樂和舞蹈有很重要的音樂知識。

對於一些歌者和器樂演奏者的曲目，需要彼此的同化和了解。其他知識，例如良好的科研能力、協調管理的能力，和表現音樂各方面特點的指揮技巧、完成作曲家所要達到的感情深度，在在都是音樂總監和指揮要掌握的技能。

擁有以上背景知識，在計劃節目、團員安排、排定有效率的排練時間和鼓舞所有參與人員發揮其最大限度的才能，這些都必須有很好的決定。

在資源比較缺少的情況下，音樂總監可能必須親自安排一些細節性的行政工作，這在條件較好的樂團裡，是有專門編制人員去處理的。無論哪一種情況，所有的決定，必須為音樂本身服務和實現音樂總監的要求，這也就是我們需要一位音樂總監的目的。

音樂總監必須了解樂團行政人員的角色，因為錯誤的決定會導致音樂會無法順利、完美的演出。音樂總監應幫助行政人員，達到他們必須完成的目的。行政任務相當廣，包括籌集資金、計劃支出、進行委員的工作、邀請講座、廣告、寫新聞報導、處理和社區的關係、舞台管理、節目和票房管理等。

# 附錄一
## 複拍子的指揮應用模式

——以德布西前奏曲《牧神的午後》與莫札特的
第四十號交響曲第二樂章爲例

◎呂淑玲

# 一、前言

　　音樂本身是一種聽覺的藝術，將它訴之於文字，就讀者而言，已是某種層次的再創造（recreation）；若用線條圖案方式來傳達指揮的意念，其能夠被理解的程度，其實是不易確實得知的。雖然我們常發現，一個好的指揮，往往是因為本人對音樂的深刻了解與體驗，甚至他不需要太多的動作；團員無形中就被其散發出來的氣質所感染，而能恰如其分地表達出指揮的要求。當然，要達到指揮與團員之間的充分契合，樂團本身也必須要有一定的水準，這是無庸置疑的。

　　達爾特（Thruston Dart）早在一九五四年所著的書《音樂的詮釋》中就提到：「音樂本身同時是一種藝術，一種科學」[1]。研究指揮的打法，從某一角度而言，也是一種邏輯性的思考。我們不難發現，許多論及指揮打法的專書，對於單拍子（如2/4、3/4和4/4）的打法圖形都能侃侃而談，至於複拍子（如6/8、9/8和12/8）的打法則是點到為止，著墨不多。然而有數不清具有藝術性相當高的音樂，均是由複拍子創作而來，因之研究如何打出富有音樂性的複拍子，實在是有其必要性。

　　本文藉兩首樂曲，來探討複拍子的打法。第一首是德布西《牧神的午後》，這首前奏曲不僅有創新的音樂色彩與多重戲劇和繪圖風貌[2]，也因著名俄國舞者尼金斯基（Nijinsky）大膽的

---

[1] Thurston Dart, *The Interpretation of Music* (reprint, London: Hutchinson University Library, 1967), p. 165.
[2] Robert Orledge, "Nijinsky and Diaghilev's Ballets Russes（1909-13），" in *Debussy and the Theatre* (New York: Cambridge University Press, 1982), pp.155-156.

把它用在舞蹈的編舞上；在在加深了此曲的重要性，進而使其
具有劃時代的意義。由於德布西的作曲技法巧奪天工，許多採
用相同拍子的音樂卻能展現出截然不同的音樂風貌：帕爾克斯
（Richard Parks）就曾針對德布西作品中拍子的獨特細密構思
提出相當精湛的分析[3]。這些拍子就指揮的處理技巧上而言，
是相當複雜的。因此本文欲藉此重要作品，來探討複拍子的打
法。由於此曲的配器相當精湛，許多樂器並非均在正拍上帶進
來，這種情形更加深打拍的困難度，然而這一部分在本文中則
暫時不納入考慮；因爲這些給預備拍的打法必須考慮打拍的
「速度」，這很難用圖例去展示這些「時間」上的概念。

　　另一首在本文中所要引用的音樂，是莫札特晚期最後三首
交響曲中的第四十號交響曲第二樂章。在此樂章中，莫札特全
部用6/8拍來創作，其創新與深刻的音樂性讓許多指揮家不敢
輕易嘗試。庫爾（Louise Cuyler）就特別強調這首g小調交響
曲的作曲技法，在莫札特所處的古典樂派時期是相當罕見的；
至於第二樂章中的對位手法與半音音樂的大量使用，則處處反
映出第一樂章的樂念[4]。本文亦藉由此曲，探討「拍點移位」
的概念。

　　在一般指揮技巧論著中，有特別對複拍子的進階打法提出
說明的，其實並不多。魯道夫（Max Rudolf）在其所著的書中
有特別談到，6/8拍中六拍的打法主要分爲法國式六拍、德國
式六拍以及義大利式六拍三種打法。德國式六拍是指我們目前

---

[3] Richard S. Parks, "Chapter Five: Aspects of Structure in Orchestration, Meter, and Register," in *The Music of Claude Debussy* (New Haven: Yale University Press, 1989), pp. 280-302.

[4] Louise Cuyler, *The Symphony*, 2nd ed. (Warren, Mich.: Harmonie Park Press, 1995), pp. 41-43

一般的打法（左右各三個拍點），法國式六拍與義大利式六拍打法，差別在第三拍到第四拍的位置[5]，這是對六拍子打法較有明確闡述的一本書。另外，由葛林（Elizabeth Green）所著的暢銷指揮教科書中，她提到複拍子與分割拍的基本打法[6]；至於強調結合音樂性的指揮打法的韋恩斯（Paul W. Wiens），他則提出四種指揮的基本型態：Classical, Modified Classical, Focal-Plane與Focal-Point[7]。另外艾瑟頓（Leonard Atherton）在其所著的該書第十二章中，特別介紹到法國式六拍和一般六拍的打法[8]。

本文基於艾瑟頓所提的中心點指揮打法（focal point），並配合德布西與莫札特音樂本身的特性，來探討關於6/8拍, 9/8拍以及 12/8拍的數種指揮模式。然而，不同的指揮在指揮同一段音樂時，極有可能有不同的要求重點，而產生不同的打法；甚至，同一個指揮面對不同的樂團時，指揮也極可能會採用不同的打法。而本文的重點，主要是針對複拍子的指揮打法，提出一種思考模式。

## 二、德布西的前奏曲《牧神的午後》

先以德布西的音樂，來說明一些複拍子的指揮打法。由於此曲足以充分展現印象派音樂的特質——豐富的色彩與輕的音

[5] Max Rudolf, *The Grammar of Conducting: A Comprehensive Guide to Baton Technique and Interpretation*, 3rd ed. (New York: Maxwell Macmillan International, 1994), pp. 103-111.
[6] Elizabeth A. H. Green, *The Modern Conductor*, 6th ed. (New Jersey: Prentice Hall, 1997), pp. 30-33；114-118.
[7] Paul W. Wiens, *Expressive Conducting: An Interactive Approach*, 2nd ed. (Wheaton: Wheaton College, 1999), p. 24.
[8] Leonard Atherton, *Vertical Plane Focal Point Conducting* (Muncie: Ball State Monograph Number Thirty-Three, 1989), pp. 24-28.

質（它與德國音樂的本質不同，因爲德國音樂傾向展現厚實的音響）；因此針對德布西此曲，複拍子中的最後三拍，其打法是義無反顧的要採用法國式六拍。

《牧》曲一開始是由長笛以重要的獨奏帶出，其拍號是9/8。其實，此第一至三小節的長笛獨奏，若獨奏者本身可以吹出精確的節奏，則可交由長笛演奏者自己去展現這句著名的主題，而指揮只須在一開頭提示獨奏可以開始的動作即可。

第十一至十三小節，雖然這段主題音樂與第一至三小節音樂完全一樣，但因多了伴奏聲部，爲了讓全體團員能夠明確的知道音樂進行的情形，此處的9/8拍應打出每小節有九拍的打法，其圖形參見圖一。此圖形的基本概念，乃出自三拍子中心點指揮打法（參見圖二，其a，b，c所示的是拍子的方向，此三拍的拍點仍落在同一個中心拍點的位置上）[9]。其實，此圖一在此前奏曲的第二十二小節，基於不同音樂的考量下，會有另一種變形的打法，其圖形則參見圖三。其中圖一與圖三的主要不同處，係在於關鍵拍點（ictus）的移位，而且圖三的打法亦可強調出第四拍到第九拍的樂句（如果第二十二小節要強調的是中提琴與大提琴的音樂，由於樂句的處理方式不同，打法就有所不同）。

圖一

---

[9] 此圖二亦可參見Atherton, pp.16-17。

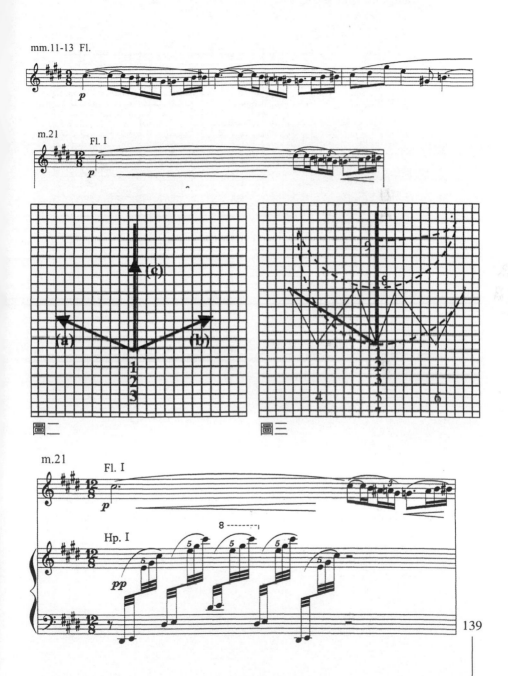

第二十一小節是12/8拍，應打出每小節有十二拍的打法，其圖形參見圖四。此圖形的基本概念，乃出自四拍子中心點的指揮打法（參見圖五，其a，b，c，d所示的是拍子的方向，此四拍的

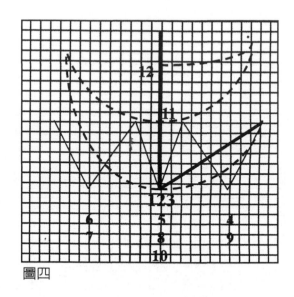

圖四

拍點仍落在同一個中心拍點的位置上）[10]。圖四把第一、二、三拍落在同一個中心拍點，可突顯下一個主拍（第四拍的位置），並且帶出長笛的漸強；若要強調豎琴的流動性，亦可讓第一、二、三拍的拍點落在同一平行線的不同點上。

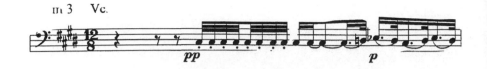

---

[10]此圖五亦可參見Atherton, pp.18-19。

　　若為了強調主拍的位置，第三十一小節的大提琴音樂，是一個明顯的例子。它同樣是12/8拍，而且在此可更明顯看出它的打法是源自圖五，其圖形參見圖六。會用圖六的主因是，這樣的打法會有相當清楚的拍子方向，在大提琴複雜的節奏中，有助於團員對節奏的掌握。

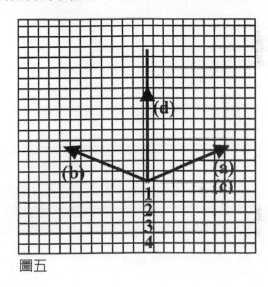

圖五

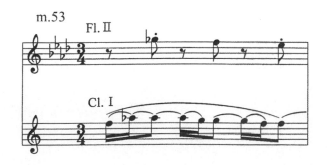

在前奏曲的第五十三小節，則出現另一種思考方式。雖然樂譜標示的是3/4拍，由於豎笛有結合線音型，若基於讓團員可精確奏出的考慮，指揮在此可打六拍。然而為了能持有三拍子的大

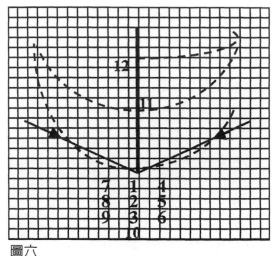

圖六

前提下，其打法可參見圖七（此圖形有兩個關鍵拍點）。圖七的1+、2+、3+，分別代表1、2、3拍的分割拍，因此打1+、2+、3+的動作弧度均要小於1、2、3拍的主拍。

在第六十二小節，在節奏與音樂的考量下，雖然同樣是3/4拍，而指揮必須打出六拍，但它的打法卻不同於用在第五十三小節的圖七。

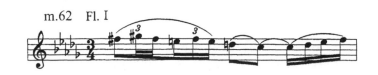

第六十二小節的打法，其圖形參見圖八。在圖八中，第一個主拍不分割，第二個主拍分割爲二，第三個主拍分割爲三。在此要特別說明的是，在第三個主拍中爲了能有漸慢的空間，可在四個十六音符上打出含有不同比例的三拍。此比例的掌握，主要是基於指揮對漸慢程度的詮釋；例如圖八中，3代表的是C、D兩音，3+代表的是E音，而3++代表的是升F音。但是，不同的指揮可能會對第三個主拍有不同的漸慢速度，其比例就要重新分配。而此三拍（3、3+、3++）的圖形，則是源自法國式六拍中

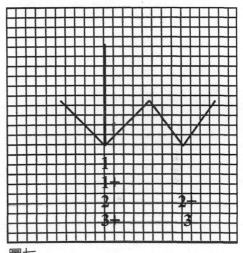

圖七

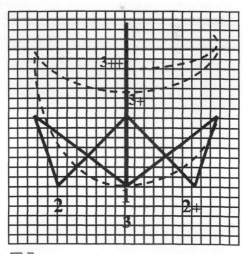

圖八

的最後三拍。此種概念亦可用在第七十三小節的最後三拍上，然而值得一提的是，這樣的打法有助於讓第七十三小節的裝飾音能夠整齊的奏出，可謂是一舉兩得的打法。

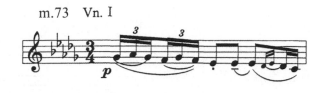

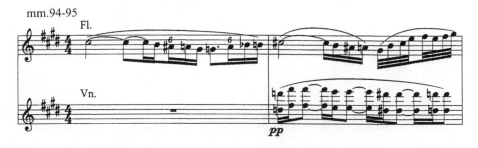

在第九十四、九十五小節，雖然拍號同樣是4/4拍，但是打法卻不同；第九十四小節採用十二拍的打法，而第九十五小節卻用八拍的打法，關鍵乃在於它們的速度與節奏型態有著相當微妙的變化。

至於在第一○六、一○七與一○八小節，雖然它們的關係與第九十四、九十五小節相似（皆有相同的拍號12/8拍，但第一○六小節採用八拍的打法，第一○七小節採用十二拍的打法，而第一○八小節採用四拍的打法），然而必須小心的是，在第一○六和一○七小節中所打的拍子單位是不等值的；易言

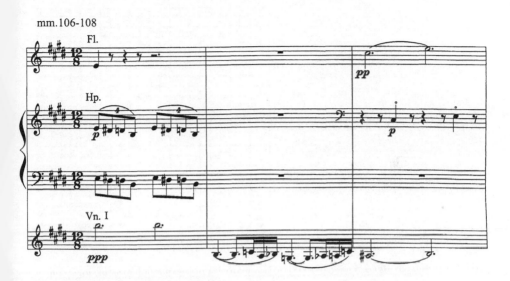

mm.106-108

之，第一〇七小節的十二拍若與第一〇六小節的八拍所打的拍子單位同等值，顯然第一〇七小節的時間會過長。這裡也同時傳達另一種訊息，在處理同拍號但採用不同長度單位的打法時，必須注意音樂整體的速度要保持不變。

## 三、莫札特的第四十號交響曲第二樂章

莫札特的最後三首交響曲向來是考驗指揮、樂團與聽眾的「音樂智慧」。就莫札特時代的樂團編制與指揮的功能而言，其實是不需要指揮存在的。在本文中，主要是藉莫札特第四十號交響曲的第二樂章來探討複拍子的指揮。在此樂章中，其豐富的音樂性，可以讓指揮的指揮線條更具意義。在思考打拍子方

式之前，團員的座位其實亦應列入考慮，畢竟拍子的流動方向還是與團員的座位有著密切的關係。就此首曲風而言，由於第一小提琴和第二小提琴之間的「對位」性質，因此第一小提琴和第二小提琴是分別位於指揮的左右兩側。

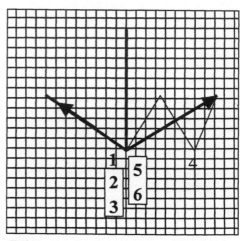

圖九

這首第二樂章的拍號是6/8拍，就其音樂內容，可混合使用六拍與二拍的打法。以第十五小節為例，除了一般六拍的打法外，亦可採用如圖九的打法。圖九的意義在於突顯位於第二拍與第五拍的突強音（sf），因此從圖九中可明顯的看出第二拍

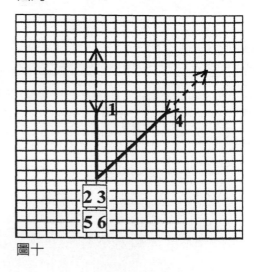

圖十

m.15　Vn. I

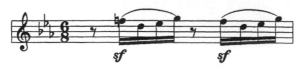

146

與第五拍放在強的關鍵拍點上,而第四拍則落在弱的關鍵拍點上。在圖十中,第二、三拍是合成一拍來打(第五、六拍亦是如此);合成一拍來打,主要是可以強調此小節的樂句。

然而,根據拍點越低所顯示的力度就越強的原理,在此亦可變化第一、四拍的拍點位置,藉由拍點的移高來讓突強音(sf)落在較低的拍點上。

對於移動拍點,在此可進一步說明。指揮的點若應用得當,其拍點無論在水平線或垂直線上,均可能發生;在莫札特的第十八小節,即有這樣的例子。圖十一的打法,主要是針對豎笛的音型而來;易言之,若指揮想特別單獨強調豎笛的聲部,則可採用此例。根據Bärenreiter Urtext的版本,由於該聲部的第三拍與第六拍有跳音(staccato),而且第四拍與第五拍之間標有連線(slurred),再加上其力度是弱(p)的,因此把第三拍與第六拍放在較高的拍點上,其餘的四拍則放在較低的拍點上。從此例中,其實不難理解到拍點的位置可落在所

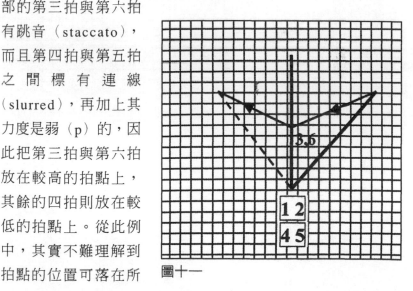

圖十一

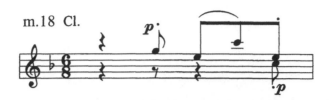

m.18 Cl.

謂的水平線或垂直線的
任何點上；而「合理」
的位置，有助於團員對
指揮某些特別提示的了
解。

　類似的觀念也發生
在此樂章的第三十七小
節的第二小提琴音型
上：第一拍和第四拍放
在較低的拍點上，其餘
四拍則放在較高的拍點
上。

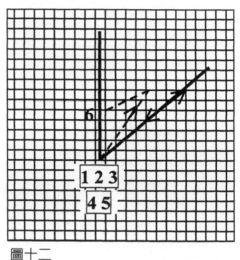

圖十二

m.37　Vn. II

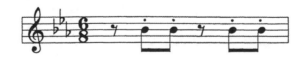

　　在此樂章中，根據音樂的內容，有時是打六拍，有時是打二拍，然而混合使用的情形也可能會發生在同一小節中。第八十八小節所示的圖十二則說明了此概念，它其實也用了所謂「分割拍」的打法。在圖十二中，第一、二、三拍採用二拍打法中的第一拍（1、2、3三拍合起來打），至於後半部的第四、五、六拍，是把前兩拍（4、5拍）合起來打，至於第六拍把它移高拍點，以便顯示跳音（staccato）的存在。

　　類似這樣的例子不勝枚舉，例如此樂章中的第一一○小節第二小提琴音型，就可採用此觀念：不同的是，在第八十八小節的第四、五拍是在同一個點上，而第一一○小節的第五、六拍是在同一個點上。

## 四、結論

　　雖然團員是不需要眞正去理解指揮每一拍打法的原由，他們自然就可輕易地了解指揮的意圖。但身爲指揮者，若能藉由一種合乎邏輯的思考模式，來產生一套有脈絡可循的指揮打法，則有助於指揮技巧的發展，而且面對任何音型，皆可「見招拆招」。在指揮的學習過程中，有一套中規中舉的打法，幾乎是基本的要求；待這些基本的打拍相當純熟之後，則必須考慮音樂性的要求，進而再加上富有音樂性的打法。至於如何達到富有變化的打法，是建立在指揮對指揮動作背後的「物理現象」的了解上。在德布西和莫札特的音樂中，除了本文所列舉的一些圖例外，仍有很多很好的音樂可做類似的說明；它們的原始概念是一樣的，只是爲了要表達不同的音樂特質，而衍生出多樣的打法。

　　當指揮在浪漫派時期已成爲重要的角色時，對指揮技巧的要求也就越來越多。然而本文所呈現的這些指揮的線條和方向也只是個基本概念，它們含有許多的可能性，關鍵在於指揮如何去靈活應用。甚至在同一段音樂，有時候指揮本身因排練時有不同的問題需要解決，往往會依實際的需要而有不同的打法。這也間接說明了當指揮在演出時，若當時的詮釋與排練時的詮釋不同時，打拍的方式也會跟著改變，這也是考驗指揮和團員之間的默契及其應變能力。但是，若團員對音樂沒有達到

充分的熟悉度，這種太多不同的打法反而會讓團員帶來困擾。
這時很可能產生不該有的失誤，而帶來嚴重的反效果。就德布
西這首前奏曲《牧神的午後》而言，由於其巧妙的配器、變化
多端的節奏與無常的速度所營造出來的印象派音樂，就聽者而
言是應該既「聽」不到也「看」不到拍點（甚至是關鍵拍點）
的位置；因此可想而知，對於德布西的前奏曲，必須要把拍子
打得正確與放鬆，這是相當重要而且是不容易的。

　　基本上，有一個正確的打拍方式，不僅可免去許多再用口
頭說明的時間，而且這也是展現了指揮如何把肢體語言給藝術
化。今日，我們對指揮的要求越來越多，除了讓音樂能完整而
統一的展現外，指揮的肢體語言也必須能讓演奏的音樂家與聆
賞的觀眾們「看」到音樂上的奧妙與樂趣。在此必須強調的
是，無論何種打法都必須把音樂中該有的樂句與力度打出來，
絕不可爲了打出「有變化」的線條或點而忽略基本的音樂要
素；換言之，切忌「華而不實」的打法。正如理查史特勞斯
（R.Strauss）的觀點：打拍子不宜太複雜，如華格納（Wagner）
的前奏曲《崔伊斯坦與伊索德》（Tristan und Isolde），即可用
二拍來代替六拍的打法[11]。然而即使把拍子打法以非常精確的
圖形畫出，打拍者也盡量打出如圖所示的拍子，事實上還是很
可能出現許多「不同」的方式。主要因素在於，打拍者對音樂
有不同層次的感應與對同一個概念有不同「比重」的想法；這
好比指揮與團員們均採用同一個版本，並恪遵總譜上所有的速
度、表情術語等等，最後每個團體所呈現出來的音樂，還是不

[11] Stanley Sadie ed., *The New Grove Dictionary of Music and Musicians*, 2nd ed., vol.6 (Washington, D.C.:Grove's Dictionaries of Music, 2001), p. 273.

可能一模一樣。這也就同時說明為什麼同一首樂曲歷經二、三百年，還是有無數的音樂家再三的推敲。當然，每個指揮會有他個人的打拍方式，只要是有意義的動作，而且團員能充分演奏出指揮所要表達的音樂內涵，即已達到身為指揮指的基本的要求。然而，何謂「有意義」的動作呢？實在難以一概而論，而這不啻也就說明了為什麼「指揮」也是一門相當專業的領域。

# 參考書目

Atherton, Leonard. *Vertical Plane Focal Point Conducting*. Muncie: Ball State Monograph Number Thirty-Three, 1989.

Cuyler, Louise. *The Symphony*, 2nd ed. Warren, Mich.: Harmonie Park Press, 1995.

Dart, Thurston. *The Interpretation of Music*. Reprint, London: Hutchinson University Library, 1967.

Green, Elizabeth A. H. *The Modern Conductor,* 6th ed. New Jersey: Prentice Hall, 1997.

Orledge, Robert. *Debussy and the Theatre*. New York: Cambridge University Press, 1982.

Parks, Richard S. *The Music of Claude Debussy*. New Haven: Yale University Press, 1989.

Rudolf, Max. *The Grammar of Conducting: A Comprehensive Guide to Baton Technique and Interpretation*, 3rd ed. New York: Maxwell Macmillan International, 1994.

Sadie, Stanley, ed. *The New Grove Dictionary of Music and Musicians,* 2nd ed. Washington, D.C.: Grove's Dictionaries of Music, 2001.

Wiens, Paul W. *Expressive Conducting: An Interactive Approach,* 2nd ed. Wheaton: Wheaton College,1999.

（本文轉載自《國立台灣藝術大學藝術學報》第七十期）

# 附錄二

打拍練習譜例

◎Leonard Atherton

1 Using ones and twos

2 Using twos and threes

3 Using twos and fours

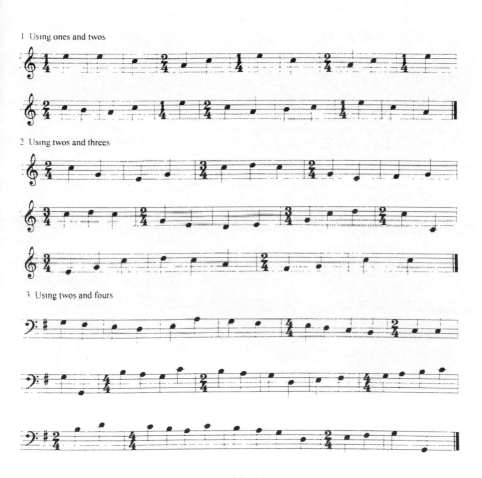

Copyright 1994

4 Using threes and ones.

5 Using threes and twos

6 Using fours and ones.

7  Using fours and twos

8  Using fours and threes.

9  Using duple subdivided threes and fours.

指揮手冊

10 Using fours, twos, threes and the regular six ( based on four with second and third beats duple subdivided)

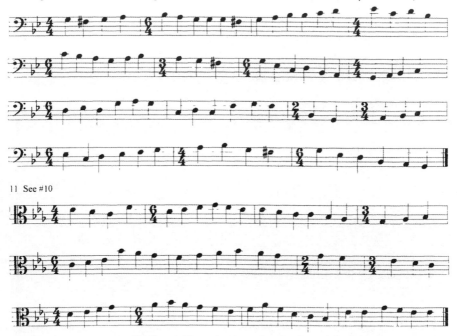

11 See #10

12 An exercise using two ways of beating six. The regular (R) six ( based on four with two duple subdivisions) and the French (F) six ( based on two with each beat having triple subdivisions)

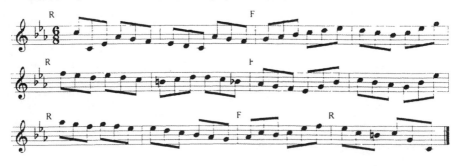

160

13 Practice for ones,twos,threes,fours and regular sixes

14 More practice

15. More practice but adding the french six¹

16 Still more practice

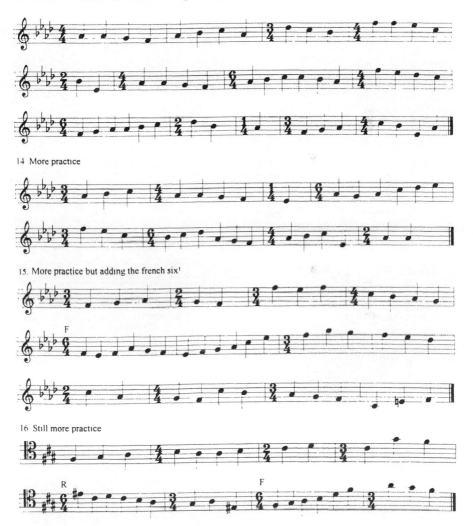

161

指揮手冊

17 Fours, regular sixes and two types of fives ( 3·2 and 2·3)

18 Subdivisions of two  Triple subdivisions produce six, a duple and a triple subdivision gives fives

19 Two, three, four, fives (3·2,2·3) and sixes (regular (R)- based on four- and french (F) six - based on two)

20 'Sixes' Threes duple subdivided and the regular six (based on four

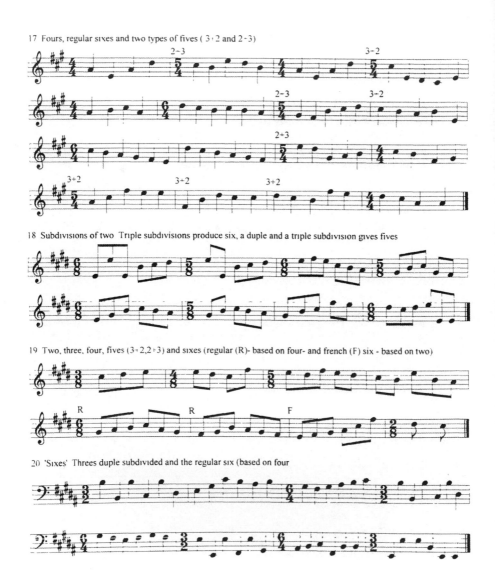

21. Fours with fives and a six (regular six) based on four

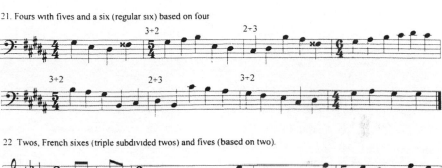

22 Twos, French sixes (triple subdivided twos) and fives (based on two).

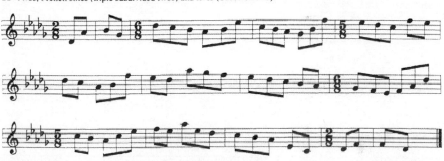

23 Sevens. These are based on **three** with two beats duple subdivided and the other triple subdivided.

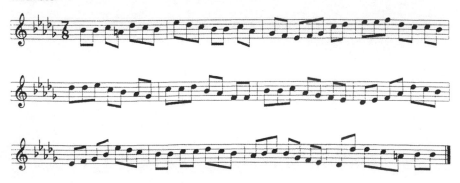

24. Four - with duple subdivisions that give fives, regular sixes, sevens and eight.

25 Three - with duple subdivisions that give four, five and six

26 Threes and fours - and duple subdivisions which will give a variety of fours, fives and sixes

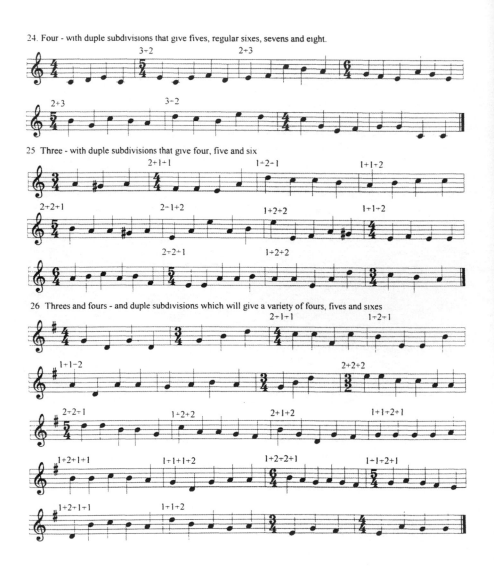

27 The most common forms of five and seven (based on twos and threes).

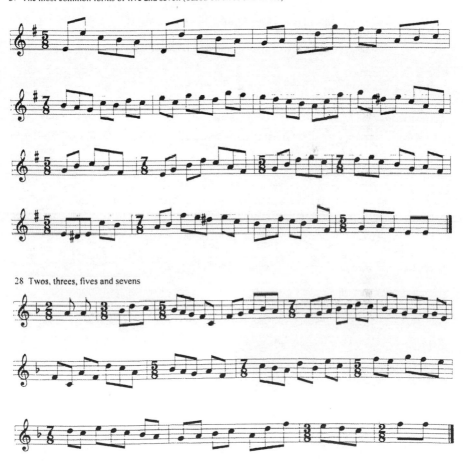

28 Twos, threes, fives and sevens

29 Four-based exercise  Fours through twelves! Includes duple and triple subdivision
51 Fast version  Uses twos, threes as well as fours. Rhythm indicated in brackets

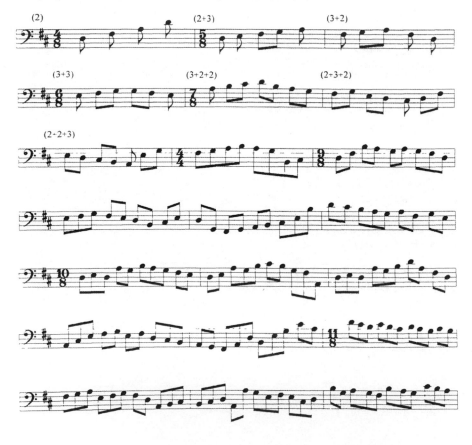

30 Different sixes  Based on twos,threes and fours. Check note bars for basic structure of each measure

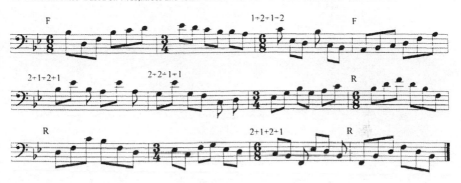

31 Differing sevens  The basic three and four are used as the base

32 French six, sixes and sevens

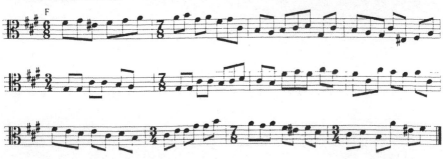

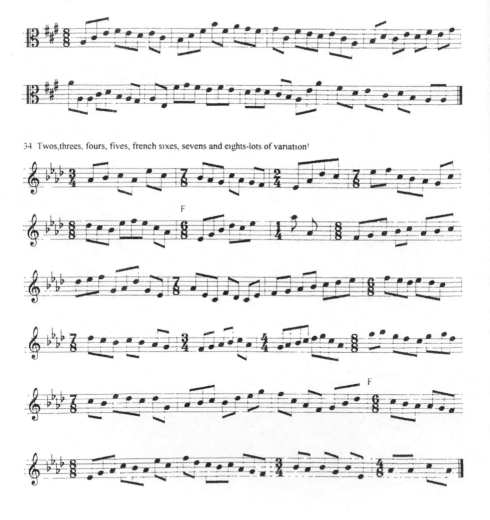

33 Crazy eights Use threes and fours

34 Twos,threes, fours, fives, french sixes, sevens and eights-lots of variation!

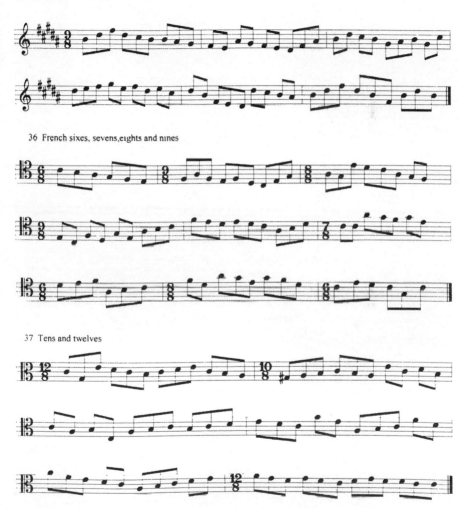

35 An exercise for nines

36 French sixes, sevens, eights and nines

37 Tens and twelves

38 Tens,elevens and twelves.

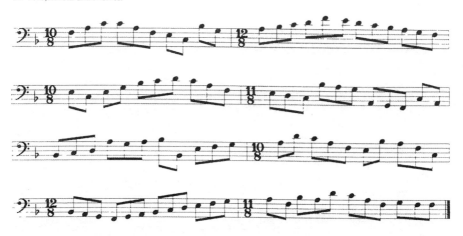

39 French six, sevens, eight, nine, tens and eleven and twelve

40 French sixes, nines and twelves.

41 French sixes, sevens, nines, tens and twelve

42  Fives, french six, sevens.eight, nines and elevens

43  Fives, french sixes, sevens and eights

44 Mixed bag

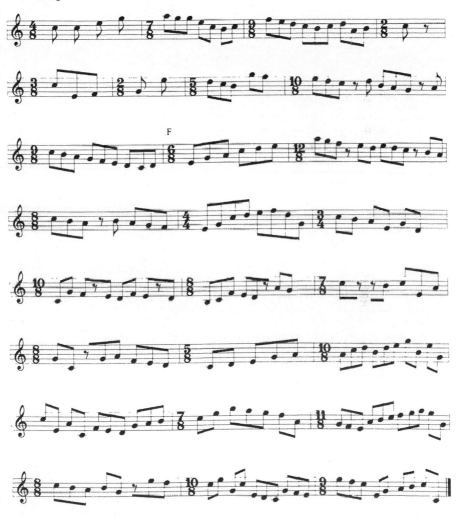

# 指揮手冊　　　　　　　　揚智音樂廳 20

作　　者／Leonard Atherton

譯　　者／呂淑玲、蘇索才

出 版 者／揚智文化事業股份有限公司

發 行 人／葉忠賢

登 記 證／局版北市業字第 1117 號

地　　址／台北縣深坑鄉北深路三段 260 號 8 樓

電　　話／(02)2664-7780

傳　　真／(02)2664-7633

 E-mail ／service@ycrc.com.tw

郵撥帳號／19735365

戶　　名／葉忠賢

印　　刷／鼎易印刷事業股份有限公司

I S B N ／957-818-417-4

初版一刷／2002 年 10 月

初版三刷／2007 年 5 月

定　　價／新台幣 180 元

國家圖書館出版品預行編目資料

指揮手冊／Leonard Atherton著；呂淑玲, 蘇索才
譯, -- 初版. -- 臺北市：揚智文化, 2002〔民91〕
面： 公分. -- （揚智音樂廳：20）
譯自：Vertical Plane Focal Point Conducting

ISBN 957-818-417-4（平裝）

1.指揮（音樂）

911.86                                  91011235